ÍNDICE

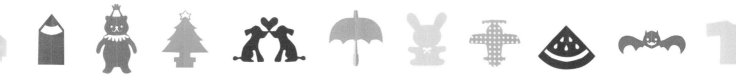

Técnica básica del kirigami

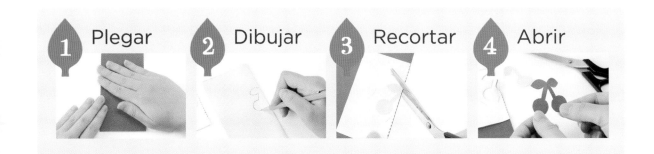

1 Plegar **2** Dibujar **3** Recortar **4** Abrir

paso 1 Plegar

- - - - - - pliegue cóncavo ·········· pliegue convexo

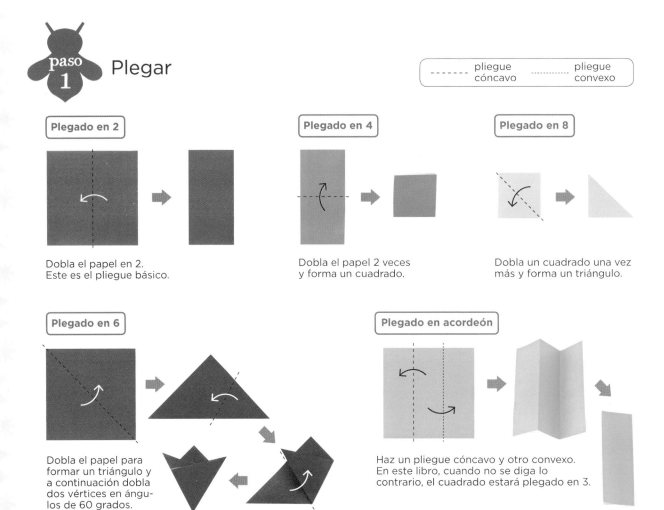

Plegado en 2

Dobla el papel en 2.
Este es el pliegue básico.

Plegado en 4

Dobla el papel 2 veces
y forma un cuadrado.

Plegado en 8

Dobla un cuadrado una vez
más y forma un triángulo.

Plegado en 6

Dobla el papel para
formar un triángulo y
a continuación dobla
dos vértices en ángu-
los de 60 grados.

Plegado en acordeón

Haz un pliegue cóncavo y otro convexo.
En este libro, cuando no se diga lo
contrario, el cuadrado estará plegado en 3.

paso 2 Dibujar

Puedes proceder de tres maneras. Escoge la que más te convenga.

Dibujo a mano alzada

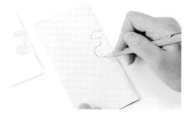

Dobla el cuadrado, un extremo sobre el otro, y dibuja directamente sobre el papel basándote en el modelo del libro.

Papel de calco

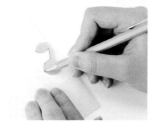

Coloca el motivo sobre el papel de calco, y este sobre el papel de origami. Grápalo para que no se mueva.

Fotocopia

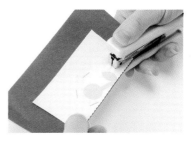

Fotocopia el modelo y grápalo al papel de origami. Este método permite agrandar o reducir el tamaño del motivo.

paso 3 Recortar

Recorta el papel de origami siguiendo el dibujo representado sobre el papel, el calco o la fotocopia.

paso 4 Abrir

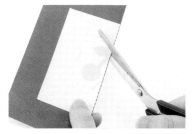

Empieza a recortar por la parte curva o la que tengas que vaciar.

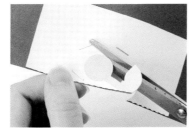

Recorta minuciosamente mientras giras el papel entre las manos.

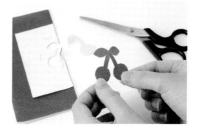

Despliega el papel con delicadeza para que el motivo no se rompa.

PUNTO CLAVE - RECORTAR

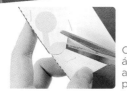

Conseguir ángulos agudos perfectos.

Recorta hasta un poco más allá de la línea de referencia dibujada.

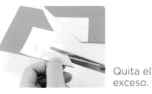

Quita el exceso.

Si tener mucho papel te molesta mientras recortas, no dudes en quitar el sobrante.

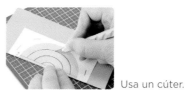

Usa un cúter.

Utiliza un cúter para vaciar minuciosamente una parte en concreto o el grosor de los pliegues.

Materiales

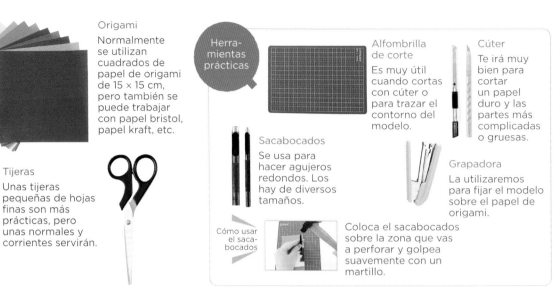

Origami

Normalmente se utilizan cuadrados de papel de origami de 15 × 15 cm, pero también se puede trabajar con papel bristol, papel kraft, etc.

Tijeras

Unas tijeras pequeñas de hojas finas son más prácticas, pero unas normales y corrientes servirán.

Herra-mientas prácticas

Alfombrilla de corte

Es muy útil cuando cortas con cúter o para trazar el contorno del modelo.

Cúter

Te irá muy bien para cortar un papel duro y las partes más complicadas o gruesas.

Sacabocados

Se usa para hacer agujeros redondos. Los hay de diversos tamaños.

Grapadora

La utilizaremos para fijar el modelo sobre el papel de origami.

Cómo usar el sacabocados

Coloca el sacabocados sobre la zona que vas a perforar y golpea suavemente con un martillo.

Esquema de los dibujos

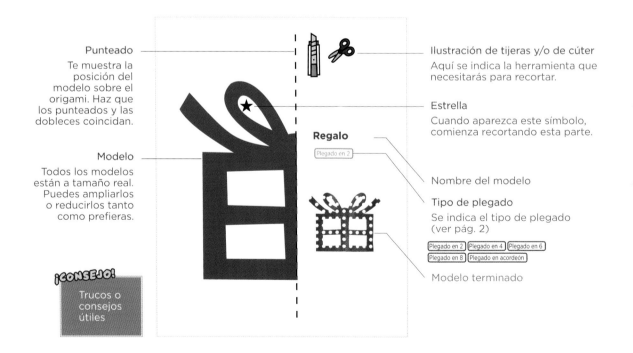

Punteado

Te muestra la posición del modelo sobre el origami. Haz que los punteados y las dobleces coincidan.

Modelo

Todos los modelos están a tamaño real. Puedes ampliarlos o reducirlos tanto como prefieras.

¡CONSEJO!

Trucos o consejos útiles

Ilustración de tijeras y/o de cúter

Aquí se indica la herramienta que necesitarás para recortar.

Estrella

Cuando aparezca este símbolo, comienza recortando esta parte.

Regalo

Plegado en 2

Nombre del modelo

Tipo de plegado

Se indica el tipo de plegado (ver pág. 2)

Plegado en 2 Plegado en 4 Plegado en 6
Plegado en 8 Plegado en acordeón

Modelo terminado

Para que te resulte más fácil, empieza siempre por vaciar las partes indicadas con el símbolo ★

Motivos sencillos
de la vida cotidiana

Pequeños, bonitos, redondos o en guirnalda…
Estos motivos te sorprenderán.
¡Entra en el fascinante mundo del kirigami!

Los que caben en la palma de la mano

Motivos **aislados**

Modelos: págs. 10-13
Autoras: Chihiro Takeuchi, Kyoko

Casa de dos plantas

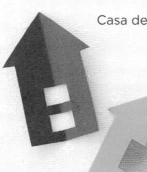

Tubo de pintura

Corazón

Casa grande

Tijeras

Trébol y pájaros

Lápiz

Coche

Cerezas

6

Crea kirigamis de diferentes modelos.
Diviértete cambiando los colores para animar tus creaciones

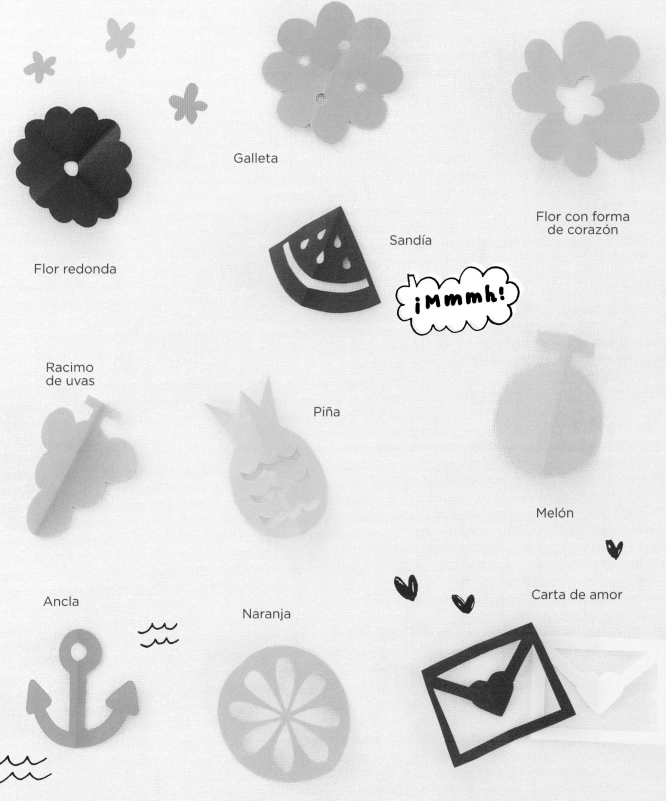

Galleta

Flor con forma
de corazón

Flor redonda

Sandía

¡Mmmh!

Racimo
de uvas

Piña

Melón

Ancla

Naranja

Carta de amor

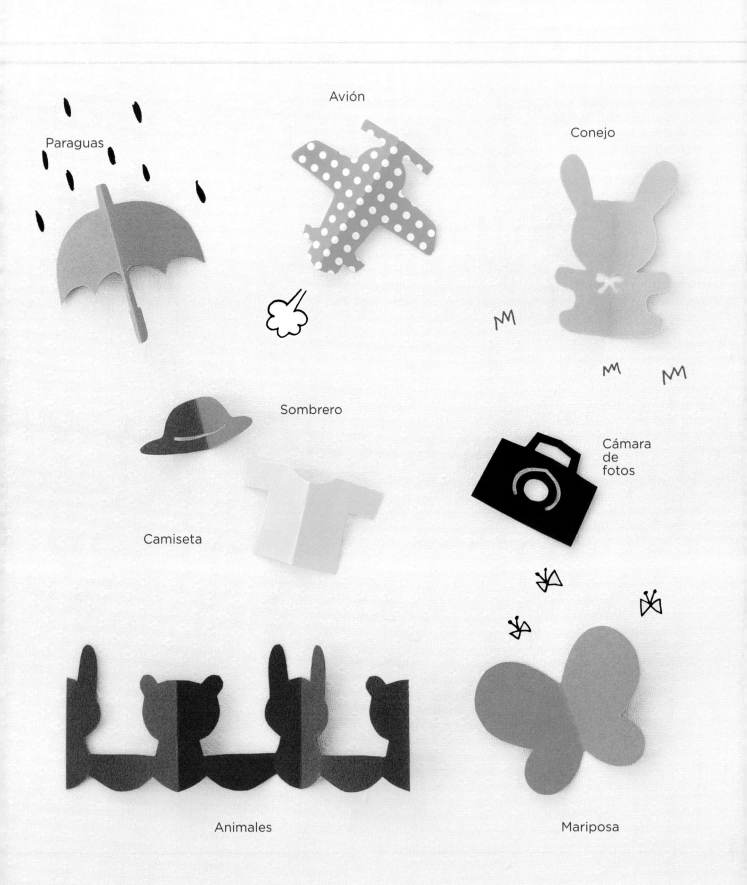

Paraguas

Avión

Conejo

Sombrero

Cámara
de
fotos

Camiseta

Animales

Mariposa

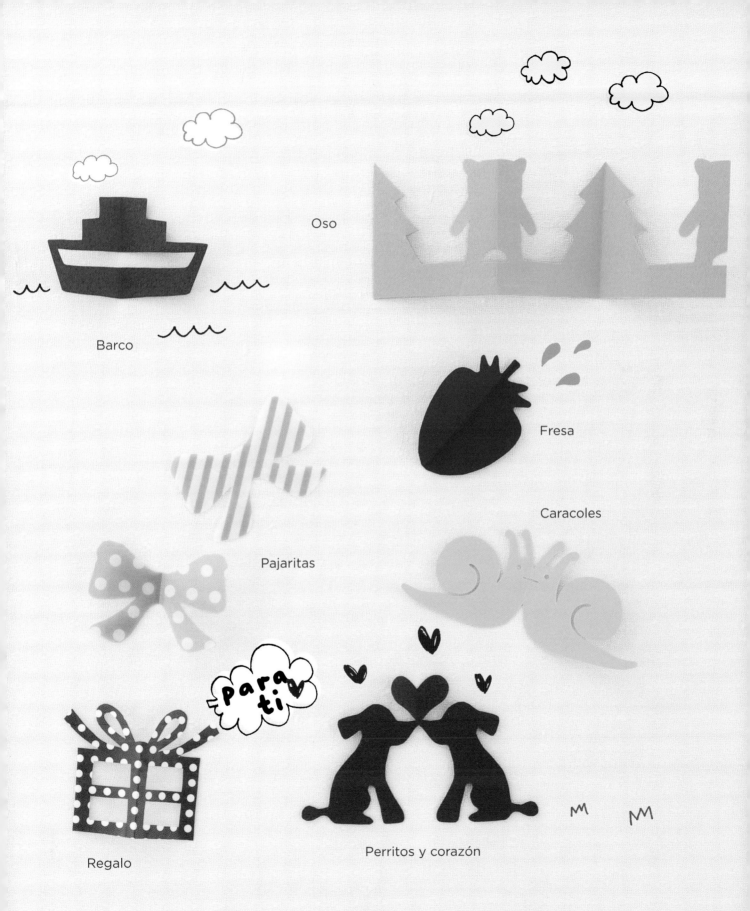

Oso

Barco

Fresa

Caracoles

Pajaritas

para ti

Regalo

Perritos y corazón

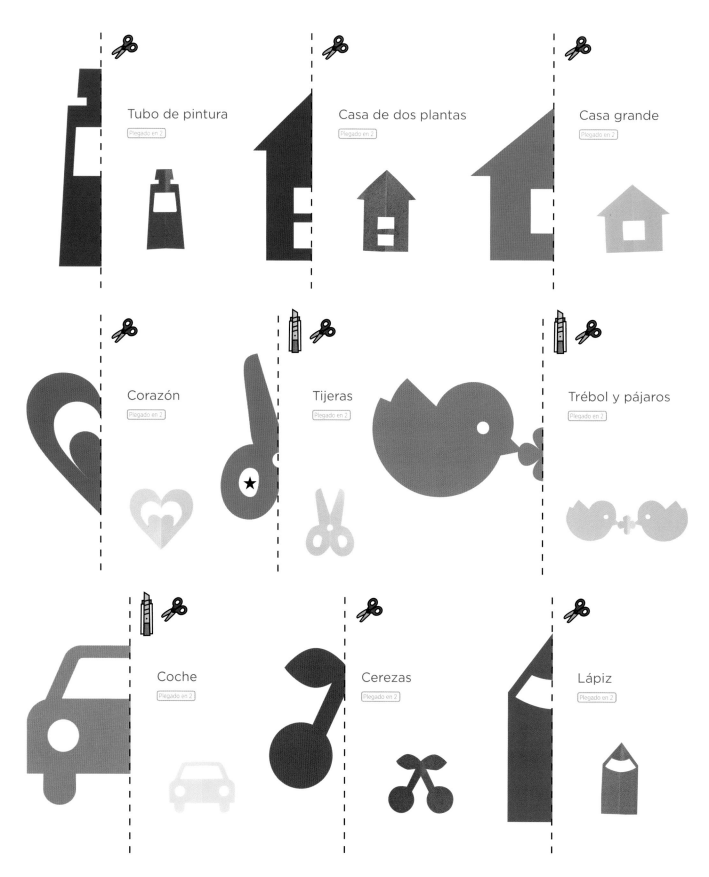

Tubo de pintura
Plegado en 2

Casa de dos plantas
Plegado en 2

Casa grande
Plegado en 2

Corazón
Plegado en 2

Tijeras
Plegado en 2

Trébol y pájaros
Plegado en 2

Coche
Plegado en 2

Cerezas
Plegado en 2

Lápiz
Plegado en 2

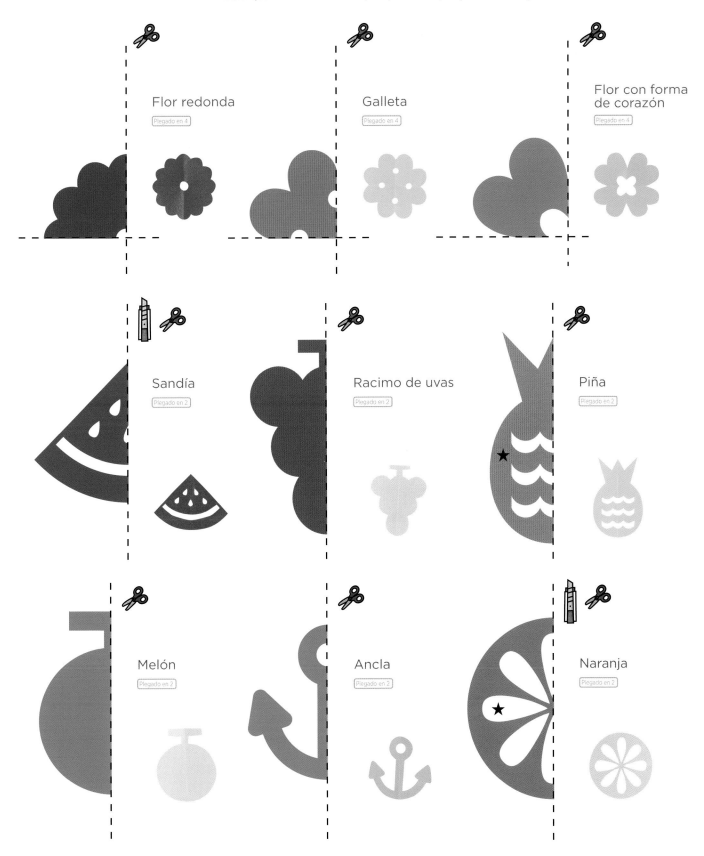

Flor redonda
Plegado en 4

Galleta
Plegado en 4

Flor con forma de corazón
Plegado en 4

Sandía
Plegado en 2

Racimo de uvas
Plegado en 2

Piña
Plegado en 2

Melón
Plegado en 2

Ancla
Plegado en 2

Naranja
Plegado en 2

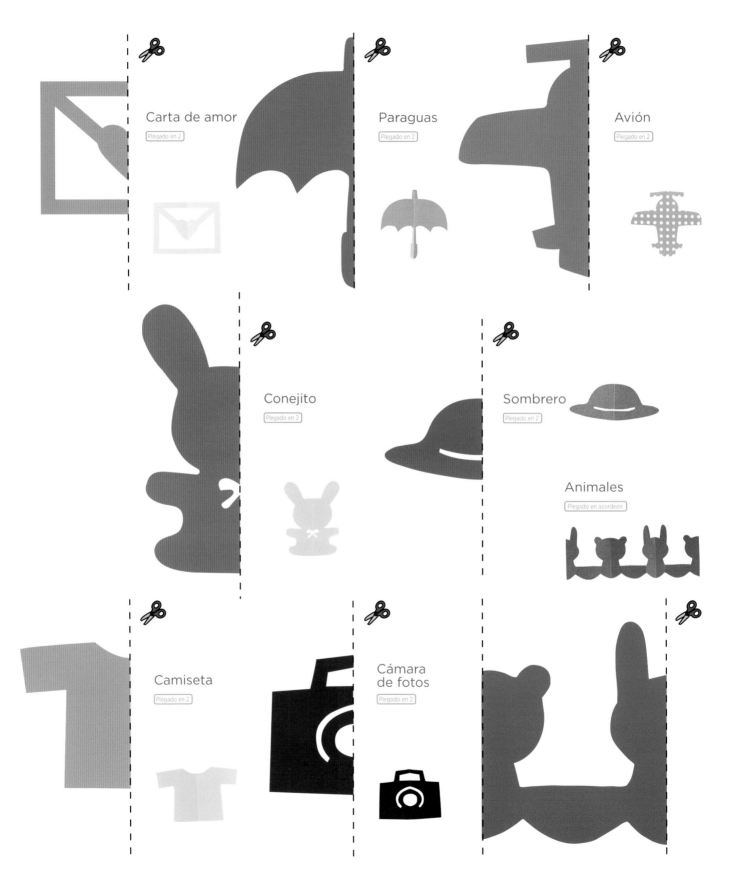

Carta de amor
Plegado en 2

Paraguas
Plegado en 2

Avión
Plegado en 2

Conejito
Plegado en 2

Sombrero
Plegado en 2

Animales
Plegado en acordeón

Camiseta
Plegado en 2

Cámara de fotos
Plegado en 2

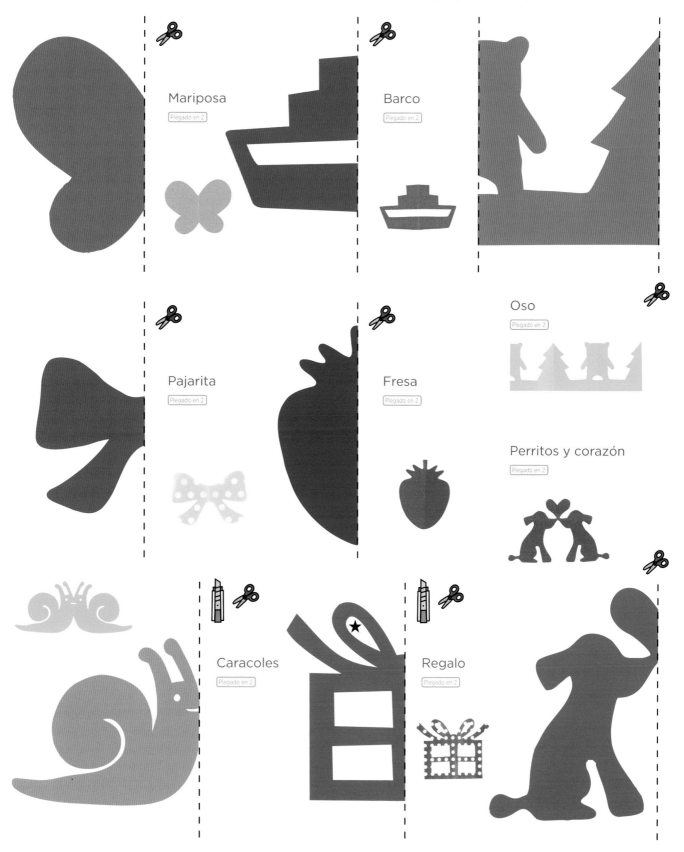

Mariposa
Plegado en 2

Barco
Plegado en 2

Oso
Plegado en 2

Pajarita
Plegado en 2

Fresa
Plegado en 2

Perritos y corazón
Plegado en 2

Caracoles
Plegado en 2

Regalo
Plegado en 2

Cenefas

Crea cadenas de kirigami con estos motivos en hilera.
Podrás usarlas para decorar tus fotos o cuadernos.

Modelos: págs. 15-17
Autora: Chihiro Takeuchi

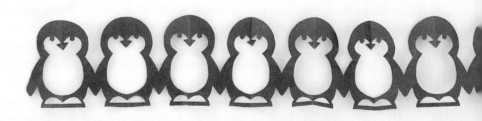
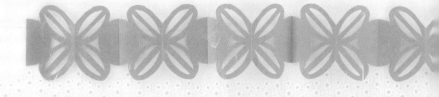

Para que te resulte más fácil, empieza siempre por vaciar las partes indicadas con el símbolo ★

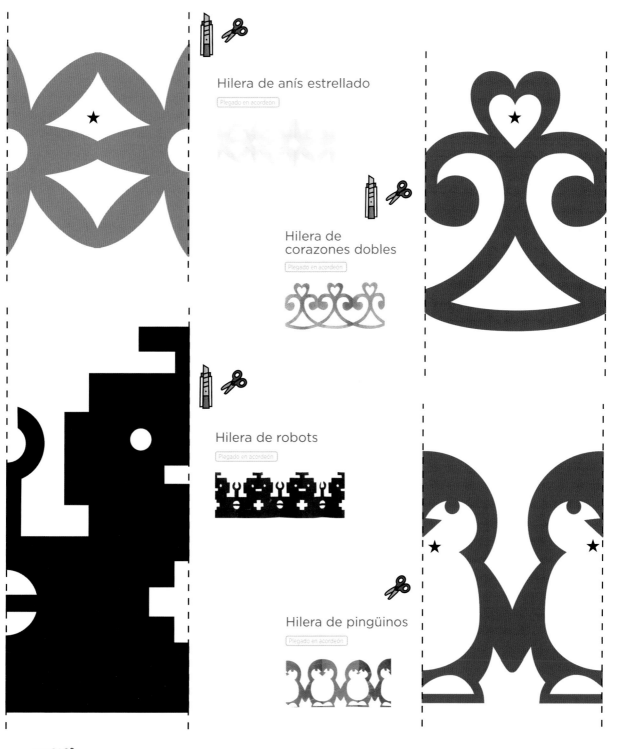

Hilera de anís estrellado

Plegado en acordeón

Hilera de corazones dobles

Plegado en acordeón

Hilera de robots

Plegado en acordeón

Hilera de pingüinos

Plegado en acordeón

¡CONSEJO!

Si quieres crear una cenefa más larga, usa papel de tamaño DIN A4 y haz un mayor número de pliegues. Escoge un papel fino para evitar que los pliegues abulten demasiado.

15

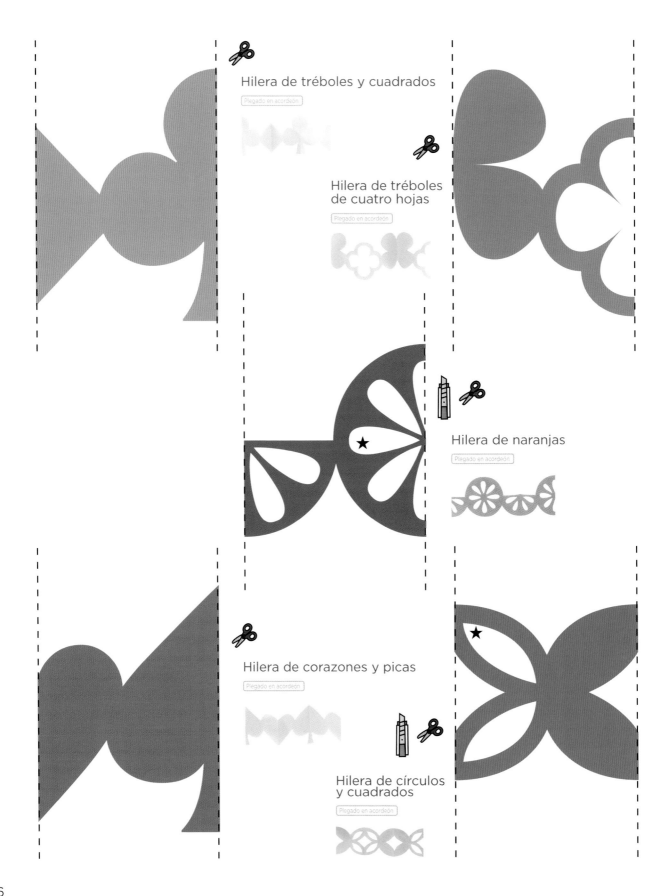

Hilera de tréboles y cuadrados
Plegado en acordeón

Hilera de tréboles de cuatro hojas
Plegado en acordeón

Hilera de naranjas
Plegado en acordeón

Hilera de corazones y picas
Plegado en acordeón

Hilera de círculos y cuadrados
Plegado en acordeón

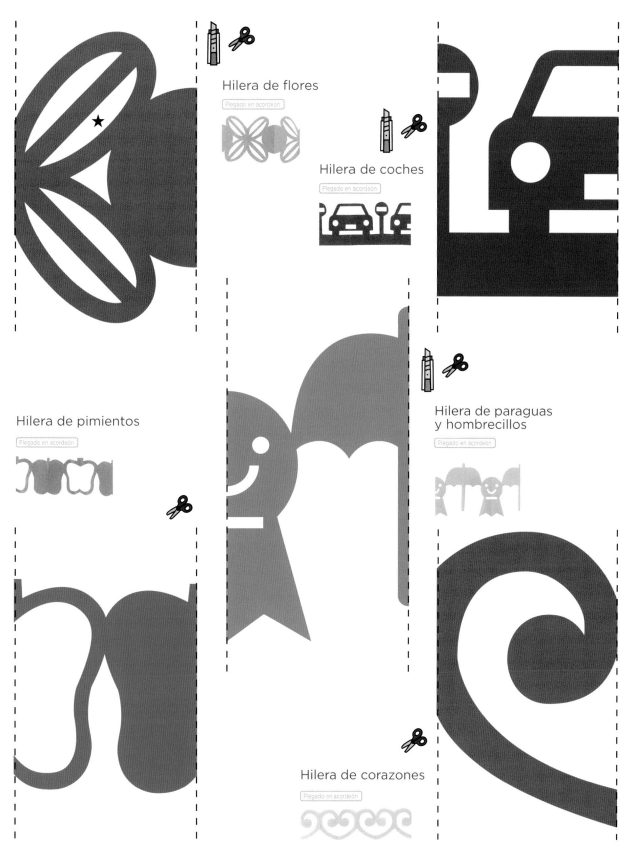

Hilera de flores

Plegado en acordeón

Hilera de coches

Plegado en acordeón

Hilera de pimientos

Plegado en acordeón

Hilera de paraguas
y hombrecillos

Plegado en acordeón

Hilera de corazones

Plegado en acordeón

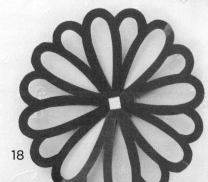

Flores

Estos motivos florales simulan
rosas en flor.
Ya sean de pétalos redondeados
o puntiagudos, estas flores
resultarán deslumbrantes.

Modelos: págs. 19-21
Autora: Chihiro Takeuchi

Para que te resulte más fácil, empieza siempre por vaciar las partes indicadas con el símbolo ★

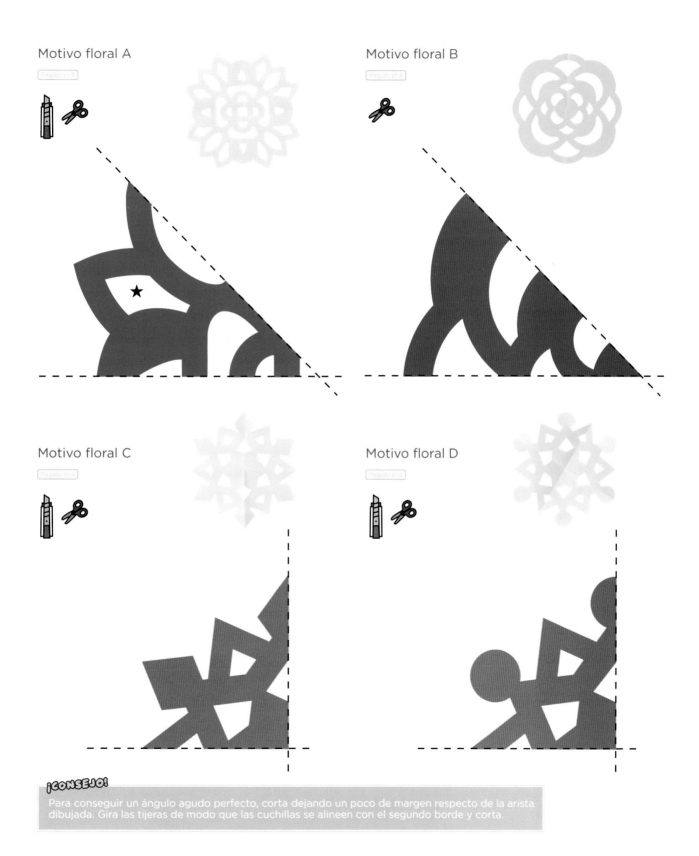

Motivo floral A

Motivo floral B

Motivo floral C

Motivo floral D

¡CONSEJO!

Para conseguir un ángulo agudo perfecto, corta dejando un poco de margen respecto de la arista dibujada. Gira las tijeras de modo que las cuchillas se alineen con el segundo borde y corta.

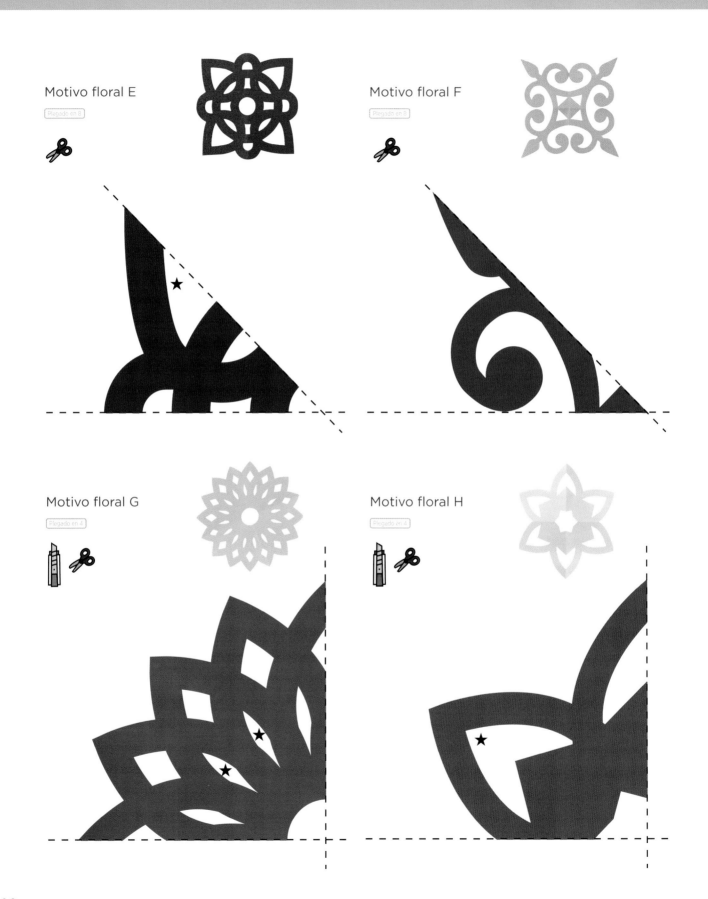

Motivo floral E

Plegado en 8

Motivo floral F

Plegado en 8

Motivo floral G

Plegado en 4

Motivo floral H

Plegado en 4

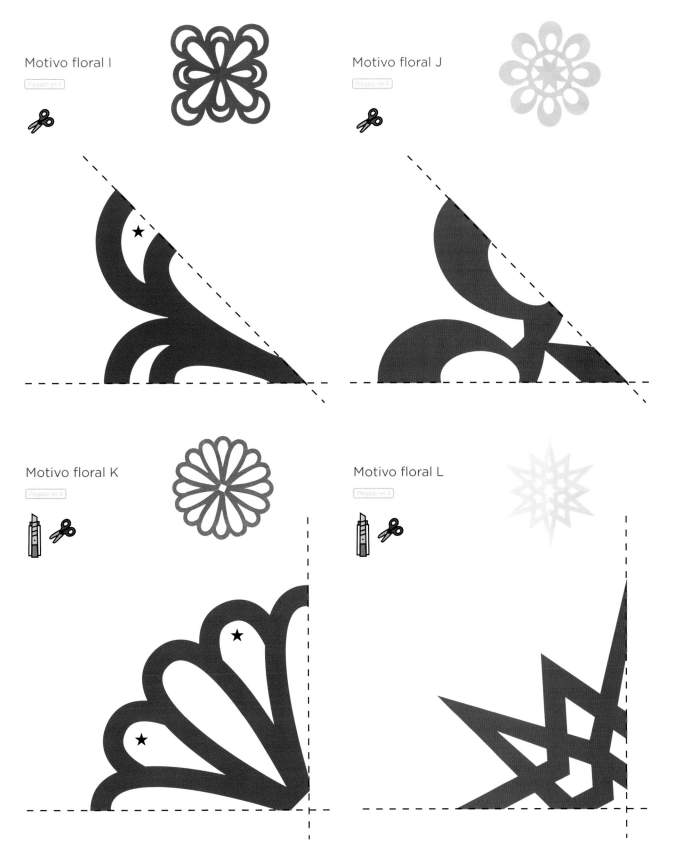

Motivo floral I

Plegado en 6

Motivo floral J

Plegado en 6

Motivo floral K

Plegado en 4

Motivo floral L

Plegado en 4

Motivos repetitivos

Florecillas o copos de nieve, a continuación tienes una serie de motivos para reproducir tantas veces como quieras. Te irán bien en cualquier ocasión...

Modelos: págs. 24-25
Autora: Chihiro Takeuchi

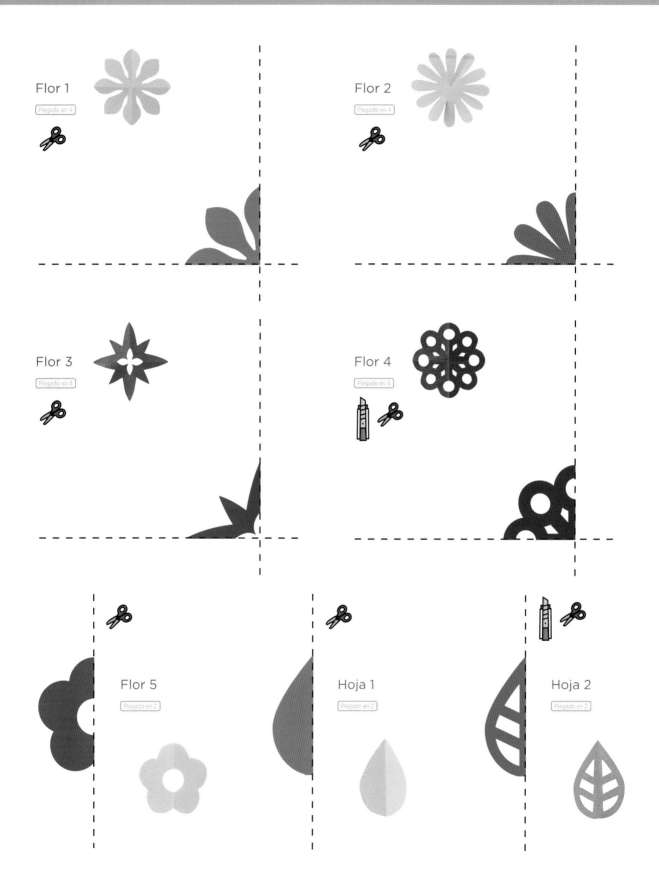

Flor 1
Plegado en 4

Flor 2
Plegado en 4

Flor 3
Plegado en 4

Flor 4
Plegado en 4

Flor 5
Plegado en 2

Hoja 1
Plegado en 2

Hoja 2
Plegado en 2

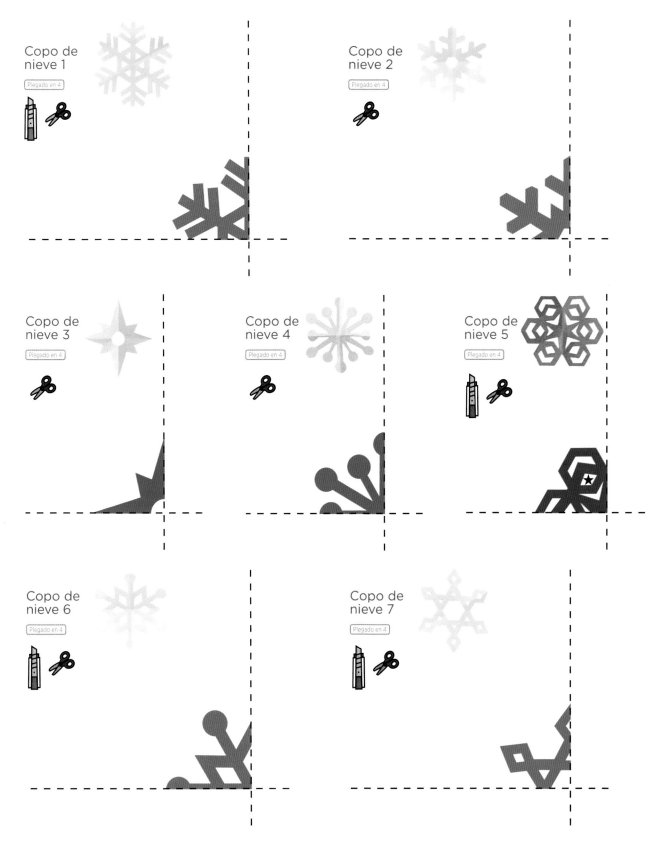

Copo de nieve 1
Plegado en 4

Copo de nieve 2
Plegado en 4

Copo de nieve 3
Plegado en 4

Copo de nieve 4
Plegado en 4

Copo de nieve 5
Plegado en 4

Copo de nieve 6
Plegado en 4

Copo de nieve 7
Plegado en 4

Idea de kirigami núm. 1

Adornos para tarjetas

Autora: Chihiro Takeuchi

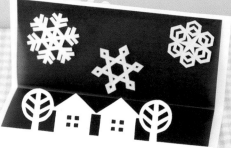

Tarjeta "copos de nieve"

Aquí tienes una original tarjeta inspirada en una noche de invierno nevada. Un copo te servirá para cerrar el sobre.

Modelos de los copos de nieve: pág. 25.
Para la base de la tarjeta, utiliza el modelo de esta página. No dobles el papel con mucha fuerza y corta con un cúter para que el resultado sea perfecto.

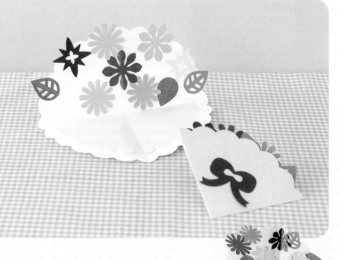

Invitación

Cuando se abre el ramo aparece un encantador mensaje entre las flores.

Modelos de las flores: pág. 24.
Modelo de la base del ramo y del lazo: pág. 77.

Árbol y casa

Plegado en 2

Todo un universo
por crear

Personajes de cuento o de leyendas
de países nórdicos y del Este...
¡Inventa tu propia historia!

El mundo de los cuentos

Crea estos personajes de kirigami para ilustrar un cuento o inventarlo.

Modelos: págs. 29-31
Autora: Kyoko

Para que te resulte más fácil, empieza a recortar por las partes que han de vaciarse.

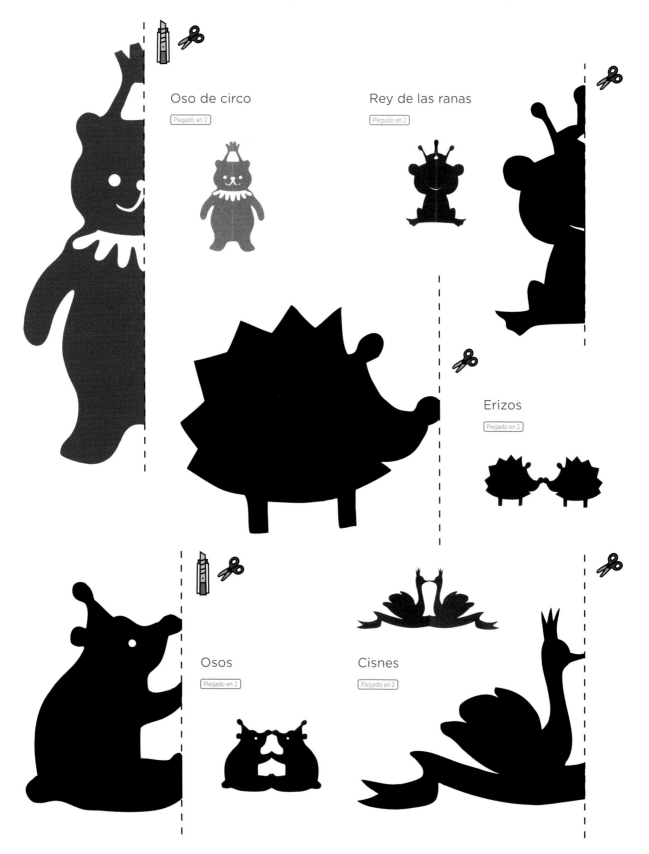

Oso de circo
Plegado en 2

Rey de las ranas
Plegado en 2

Erizos
Plegado en 2

Osos
Plegado en 2

Cisnes
Plegado en 2

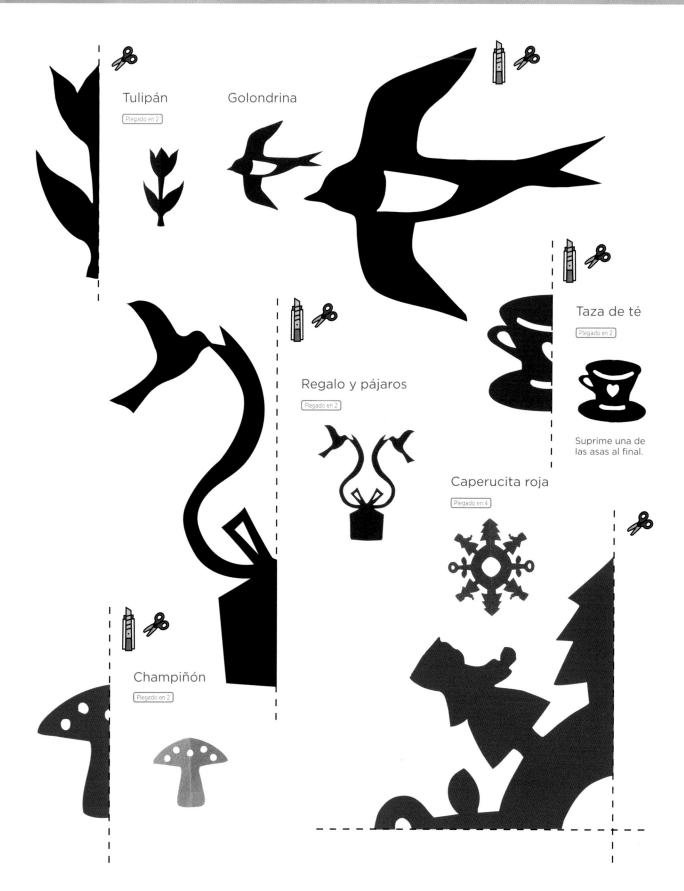

Tulipán
Plegado en 2

Golondrina

Regalo y pájaros
Plegado en 2

Taza de té
Plegado en 2

Suprime una de
las asas al final.

Caperucita roja
Plegado en 4

Champiñón
Plegado en 2

Para que te resulte más fácil, empieza a recortar por las partes que han de vaciarse.

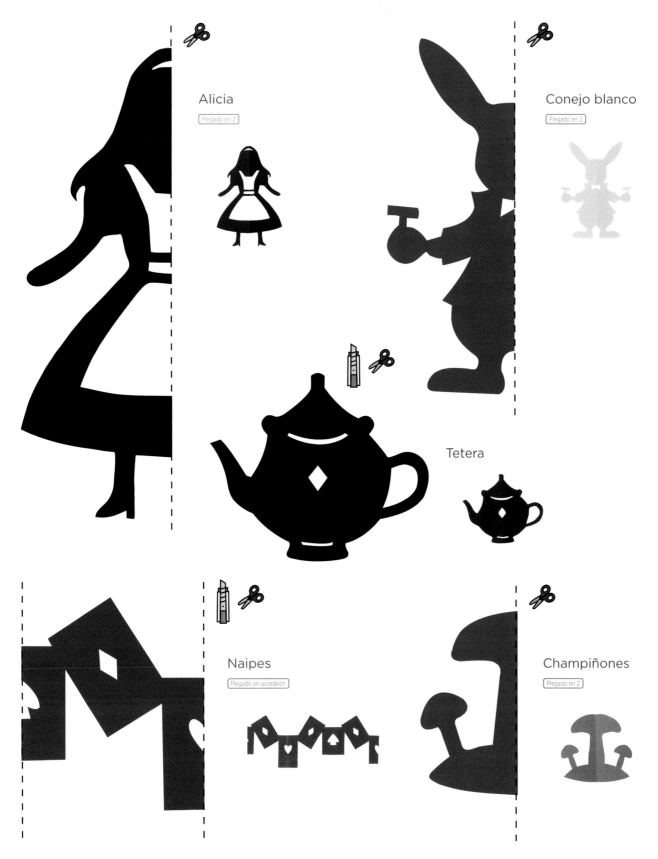

Alicia
Plegado en 2

Conejo blanco
Plegado en 2

Tetera

Naipes
Plegado en acordeón

Champiñones
Plegado en 2

Árboles

Estas siluetas de árboles y plantas se sostienen en vertical y serán un bonito detalle para decorar tu hogar.

Modelos: pág. 33
Autora: Kyoko

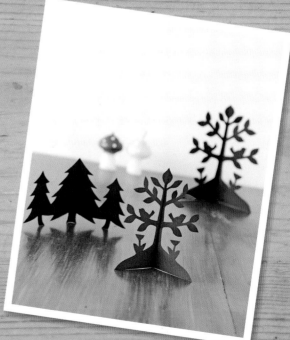

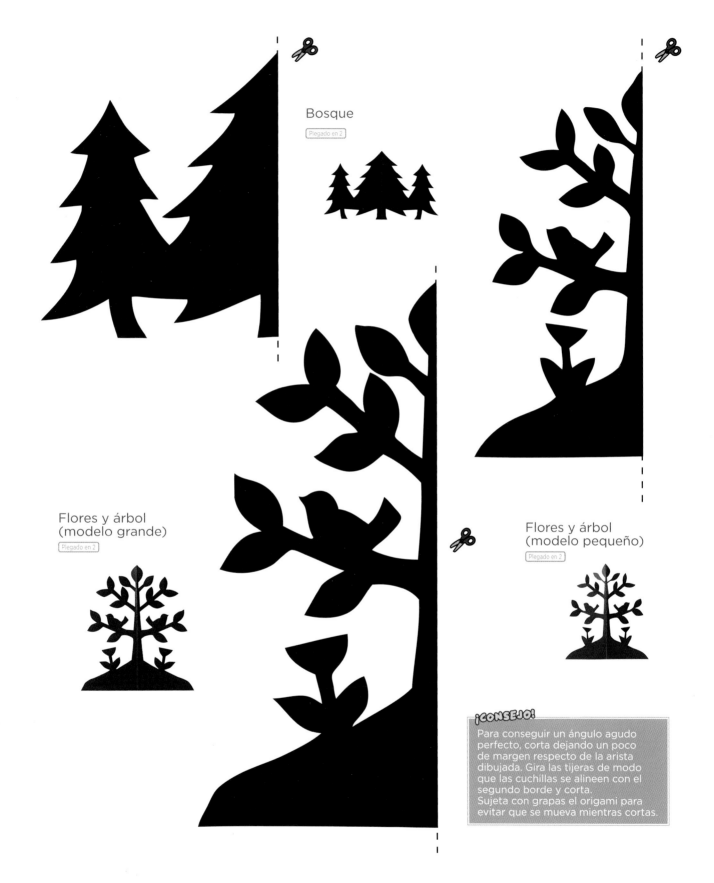

Bosque

Plegado en 2

Flores y árbol
(modelo grande)

Plegado en 2

Flores y árbol
(modelo pequeño)

Plegado en 2

¡CONSEJO!

Para conseguir un ángulo agudo perfecto, corta dejando un poco de margen respecto de la arista dibujada. Gira las tijeras de modo que las cuchillas se alineen con el segundo borde y corta.
Sujeta con grapas el origami para evitar que se mueva mientras cortas.

Marcos de países del Este

Tanto en tonos oscuros como en colores vivos, estos marcos son perfectos para que tus fotos destaquen de una forma muy original.

Modelos: pág. 35
Autora: Kyoko

Para que te resulte más fácil, empieza siempre por vaciar las partes indicadas con el símbolo ★

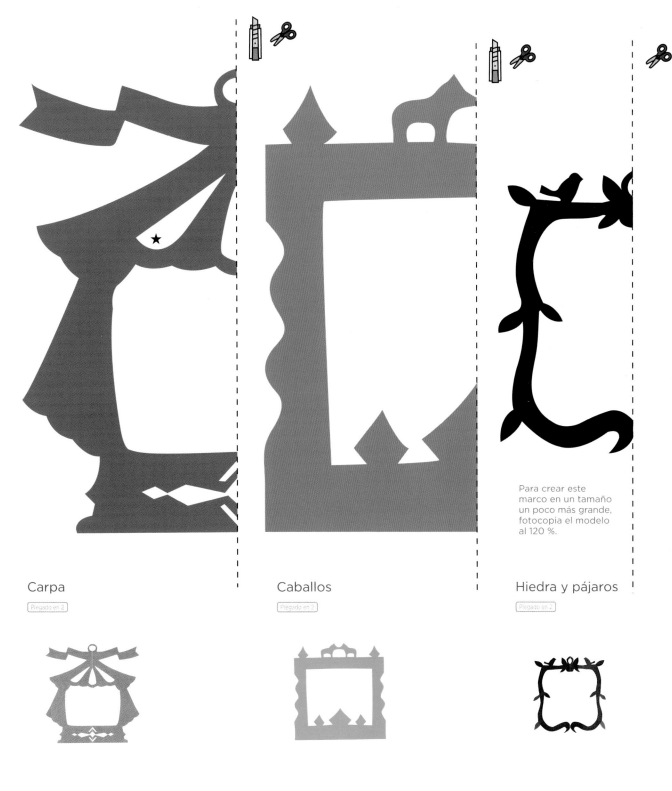

Carpa

Plegado en 2

Caballos

Plegado en 2

Para crear este marco en un tamaño un poco más grande, fotocopia el modelo al 120 %.

Hiedra y pájaros

Plegado en 2

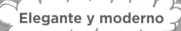
Motivos **nórdicos**

Motivos de tendencias
inspiradas en los
países fríos. Diviértete
cambiándolos de color
y tamaño.

Modelos: págs. 37-38
Autora: Kyoko

Para que te resulte más fácil, empieza a recortar por las partes que han de vaciarse.

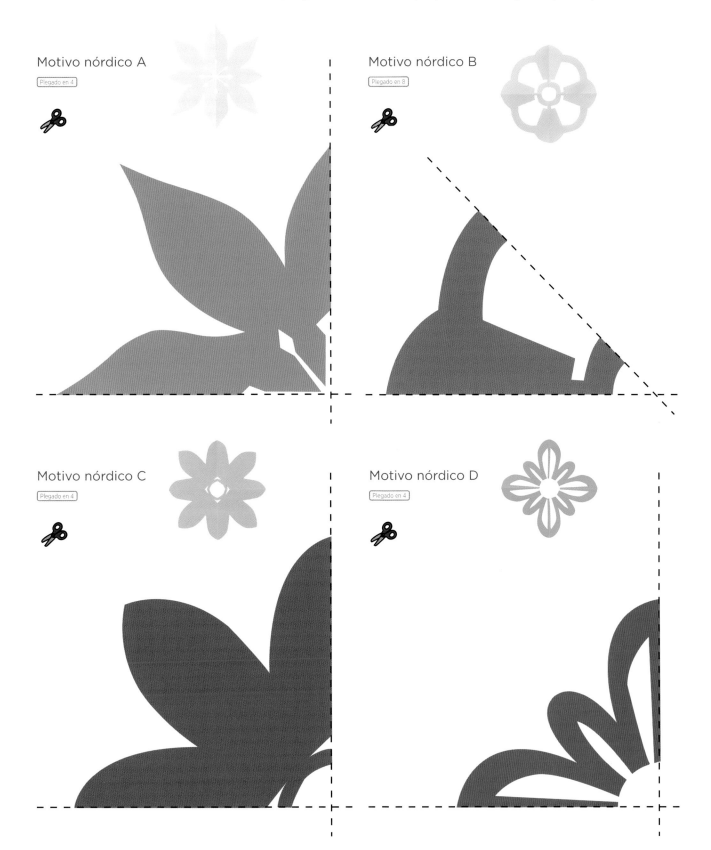

Motivo nórdico A

Plegado en 4

Motivo nórdico B

Plegado en 8

Motivo nórdico C

Plegado en 4

Motivo nórdico D

Plegado en 4

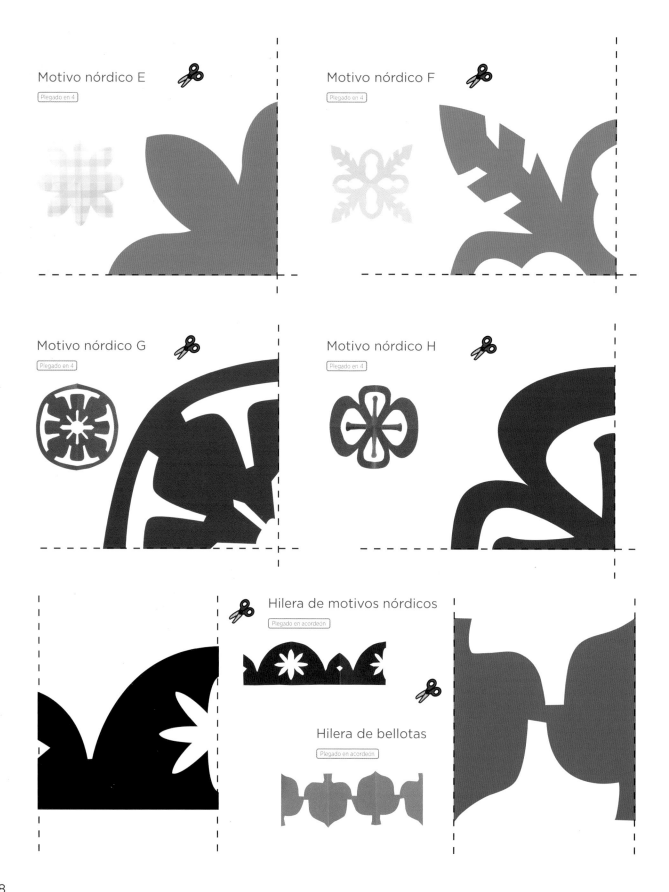

Motivo nórdico E

Plegado en 4

Motivo nórdico F

Plegado en 4

Motivo nórdico G

Plegado en 4

Motivo nórdico H

Plegado en 4

Hilera de motivos nórdicos

Plegado en acordeón

Hilera de bellotas

Plegado en acordeón

Idea de kirigami núm. 2

Decoración del hogar 1

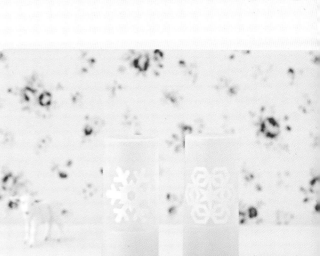

Lámparas

Pega motivos de kirigami en candelitas de papel cristal para conseguir hermosas siluetas.

Modelos: pág. 25
Autora: Chihiro Takeuchi

¡Ilumina!

Marcos

Es muy fácil decorar un marco con motivos de kirigami. Puedes cambiarlos tantas veces como quieras.

Modelos: págs 16 (redúcelos al 50 %), 20, 24 y 75
Autora: Chihiro Takeuchi

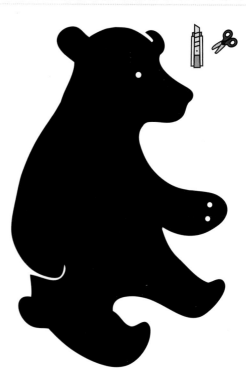

Oso colgante

Para hacer un colgante, basta con atar una cinta o cordel al motivo.

Autora: Kyoko

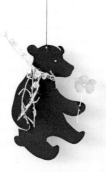

Habitación de niño

**Insectos y animales...
Sin duda aquí encontrarás el regalo
perfecto para un niño curioso.**

Modelos: págs. 41-43
Autoras: Kyoko, Chihiro Takeuchi

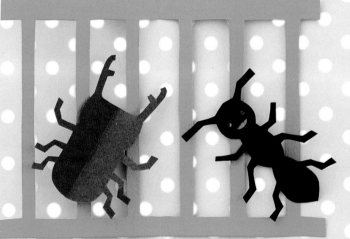

Para que te resulte más fácil, empieza siempre por vaciar las partes indicadas con el símbolo ★

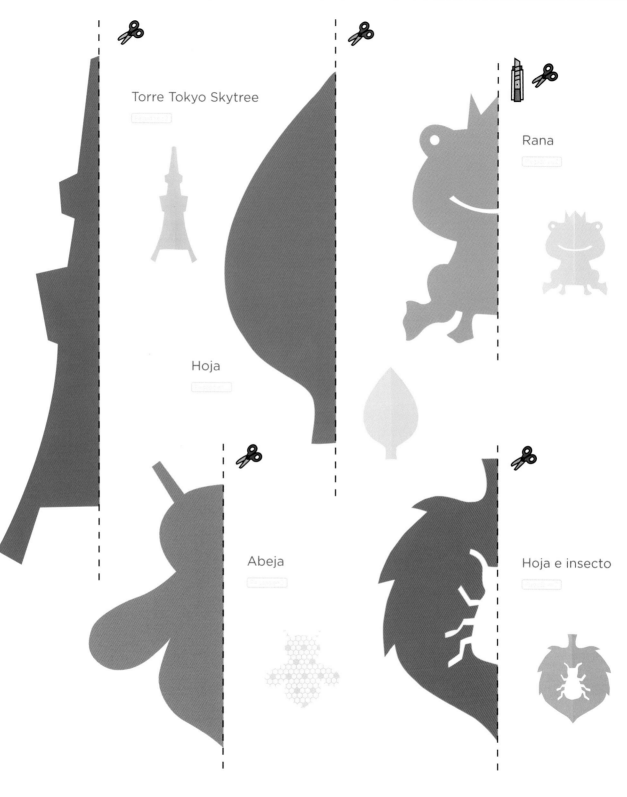

Torre Tokyo Skytree

Rana

Hoja

Abeja

Hoja e insecto

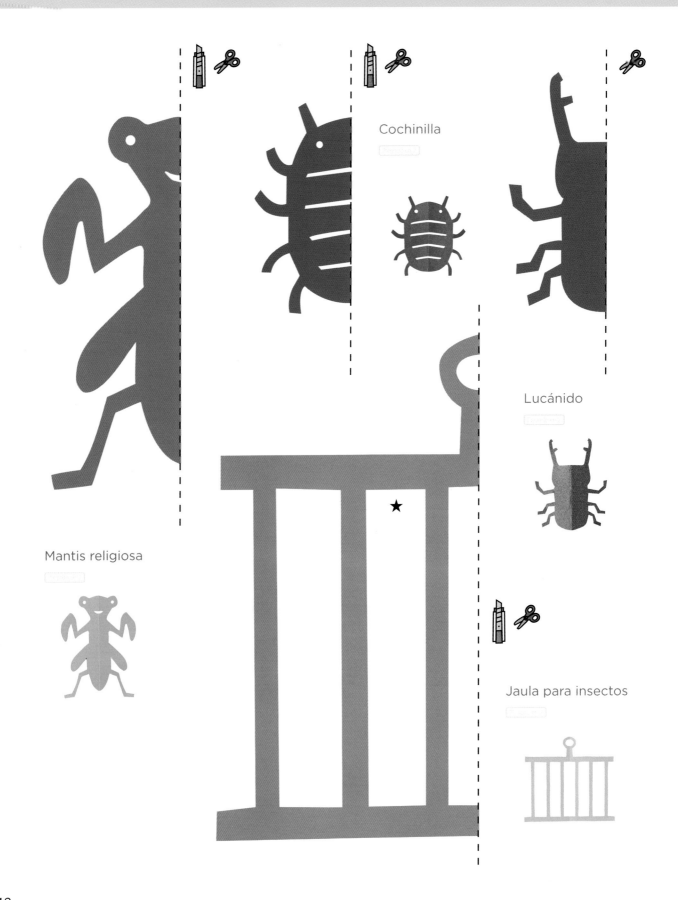

Cochinilla

Mantis religiosa

Lucánido

★

Jaula para insectos

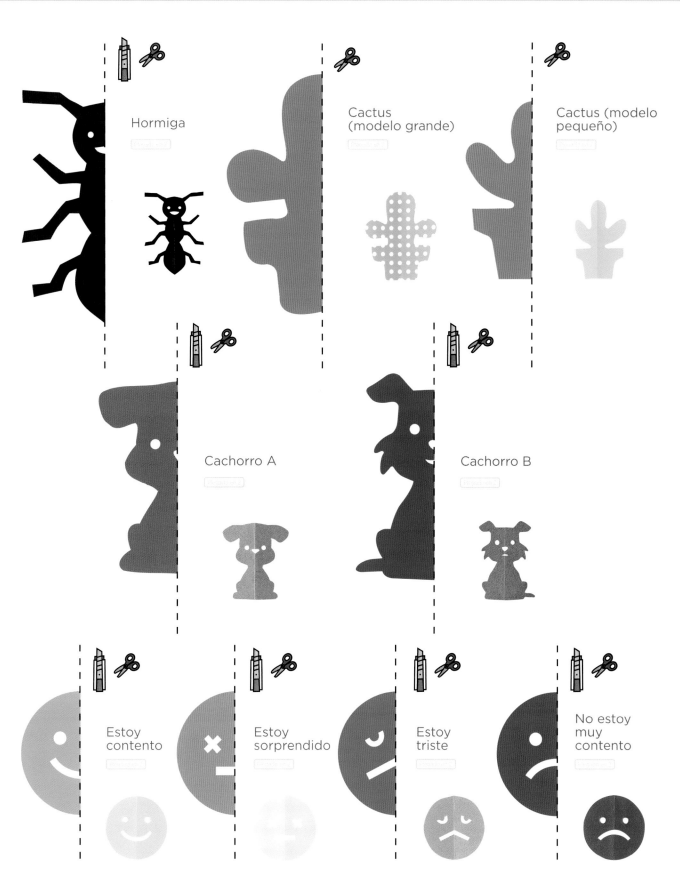

Hormiga

Cactus (modelo grande)

Cactus (modelo pequeño)

Cachorro A

Cachorro B

Estoy contento

Estoy sorprendido

Estoy triste

No estoy muy contento

43

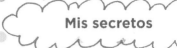

Mis secretos

Habitación de niña

Estos preciosos motivos de vivos colores te quedarán aún más vistosos si los haces a partir de papel de regalo multicolor.

Modelos: págs. 45-47

Autoras: Kyoko, Chihiro Takeuchi

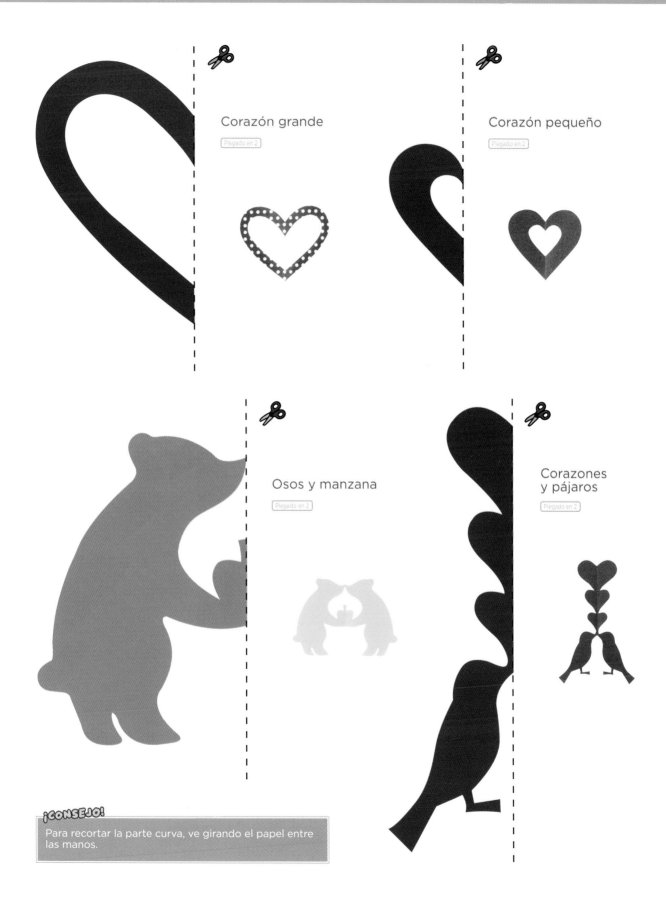

Corazón grande

Plegado en 2

Corazón pequeño

Plegado en 2

Osos y manzana

Plegado en 2

Corazones y pájaros

Plegado en 2

¡CONSEJO!

Para recortar la parte curva, ve girando el papel entre las manos.

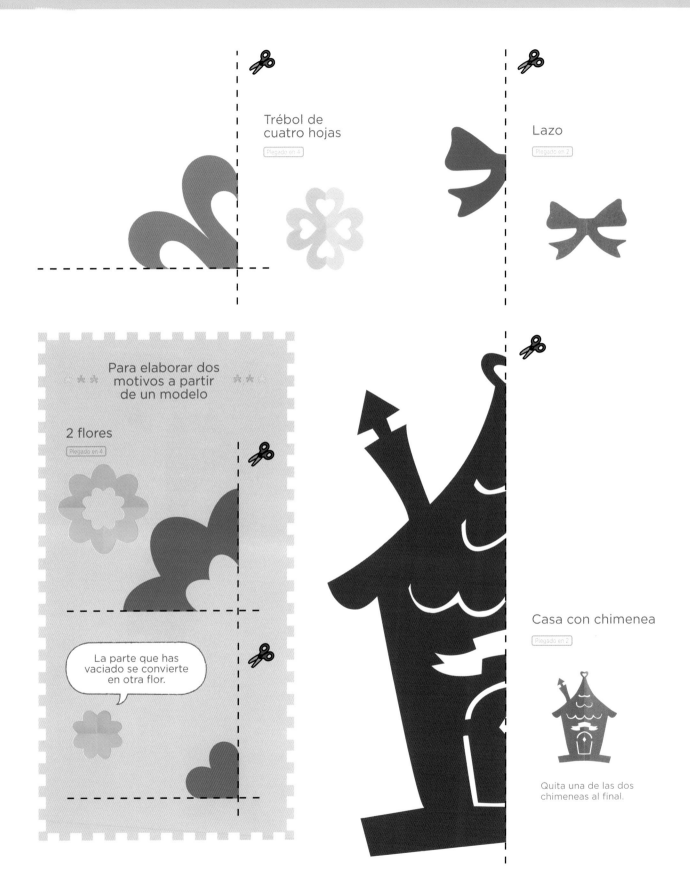

Trébol de
cuatro hojas

Plegado en 4

Lazo

Plegado en 2

Para elaborar dos
motivos a partir
de un modelo

2 flores

Plegado en 4

La parte que has
vaciado se convierte
en otra flor.

Casa con chimenea

Plegado en 2

Quita una de las dos
chimeneas al final.

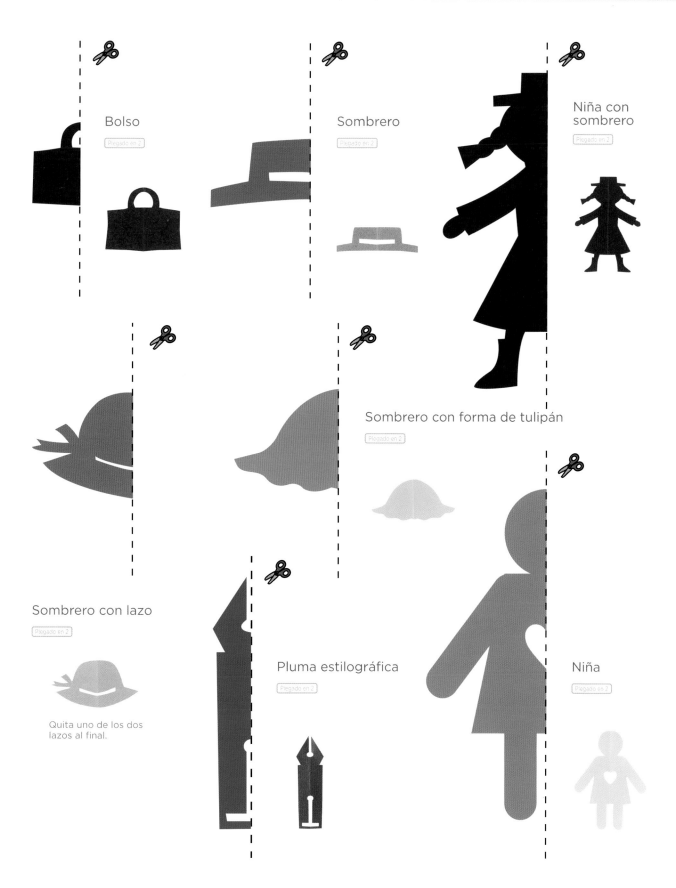

Bolso
Plegado en 2

Sombrero
Plegado en 2

Niña con sombrero
Plegado en 2

Sombrero con forma de tulipán
Plegado en 2

Sombrero con lazo
Plegado en 2

Quita uno de los dos lazos al final.

Pluma estilográfica
Plegado en 2

Niña
Plegado en 2

Fiestas tradicionales

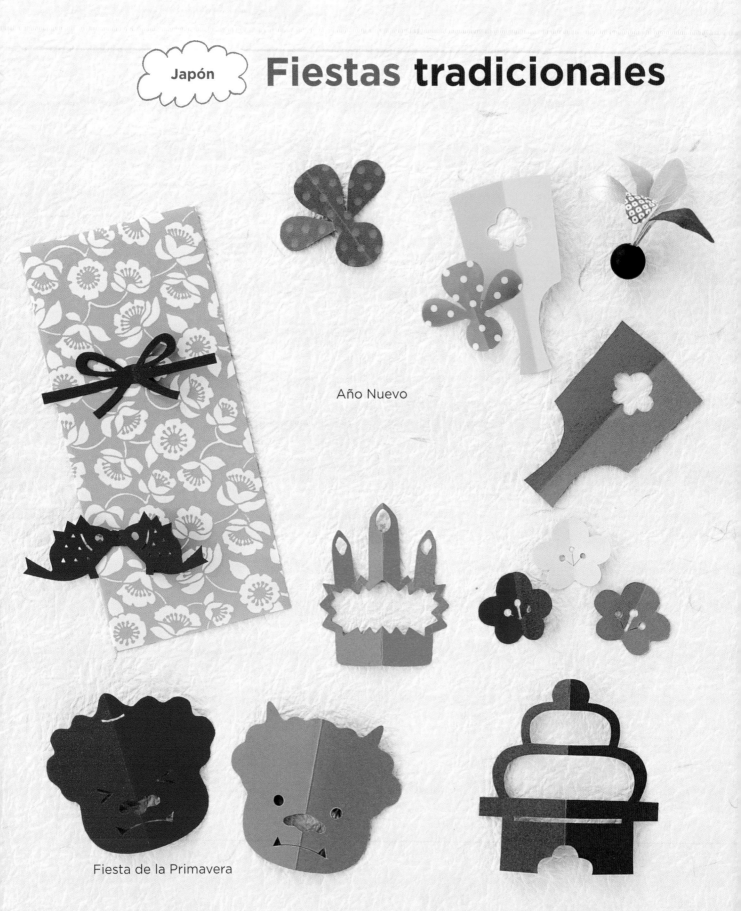

Año Nuevo

Fiesta de la Primavera

Elabora tus decoraciones de kirigami para las fiestas tradicionales japonesas. Las puedes usar para adornar tus postales de felicitación o la mesa en la que se celebra la comida.

Modelos: págs. 50-53
Autoras: Kyoko, Chihiro Takeuchi

Día de las Niñas

Día de los Niños

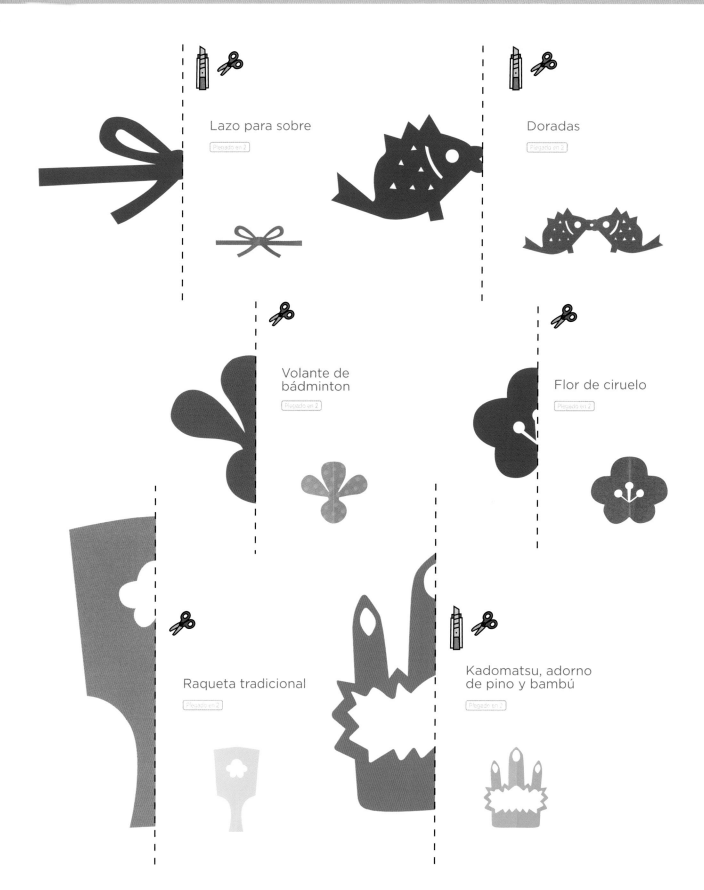

Lazo para sobre
Plegado en 2

Doradas
Plegado en 2

Volante de bádminton
Plegado en 2

Flor de ciruelo
Plegado en 2

Raqueta tradicional
Plegado en 2

Kadomatsu, adorno de pino y bambú
Plegado en 2

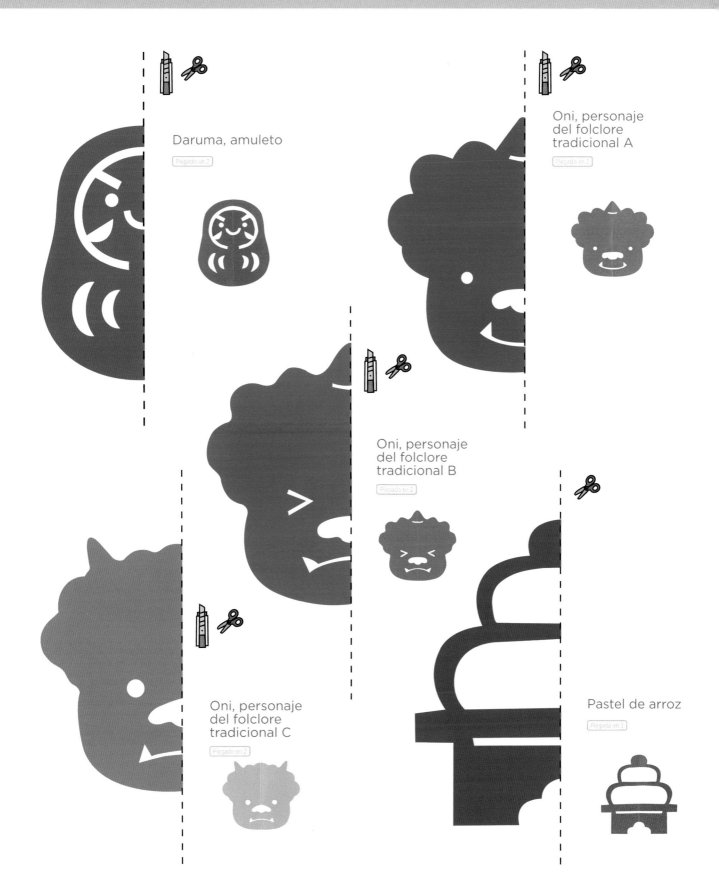

Daruma, amuleto

Plegado en 2

Oni, personaje del folclore tradicional A

Plegado en 2

Oni, personaje del folclore tradicional B

Plegado en 2

Oni, personaje del folclore tradicional C

Plegado en 2

Pastel de arroz

Plegado en 2

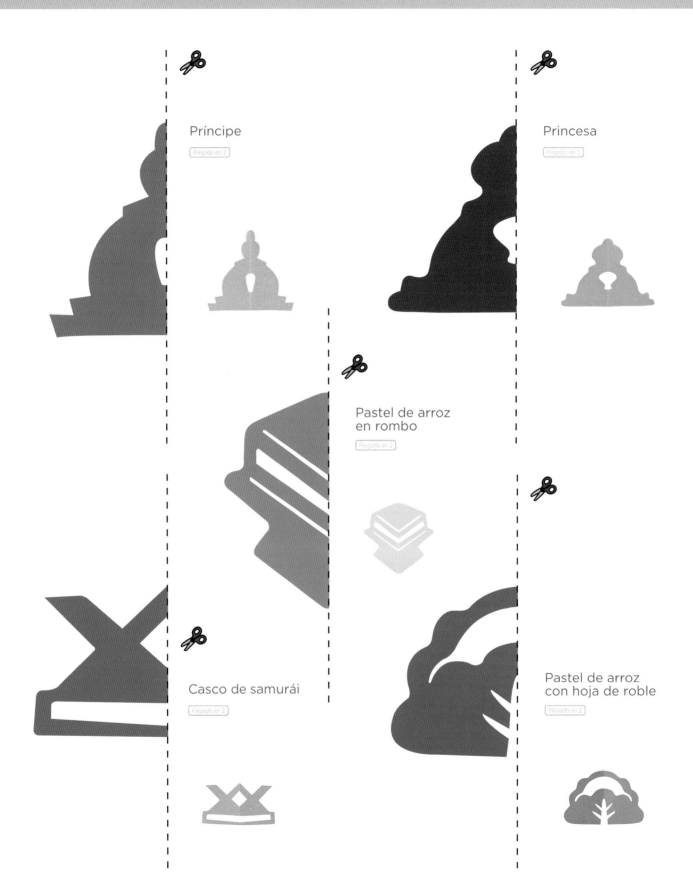

Príncipe

Plegado en 2

Princesa

Plegado en 3

Pastel de arroz en rombo

Plegado en 2

Casco de samurái

Plegado en 2

Pastel de arroz con hoja de roble

Plegado en 2

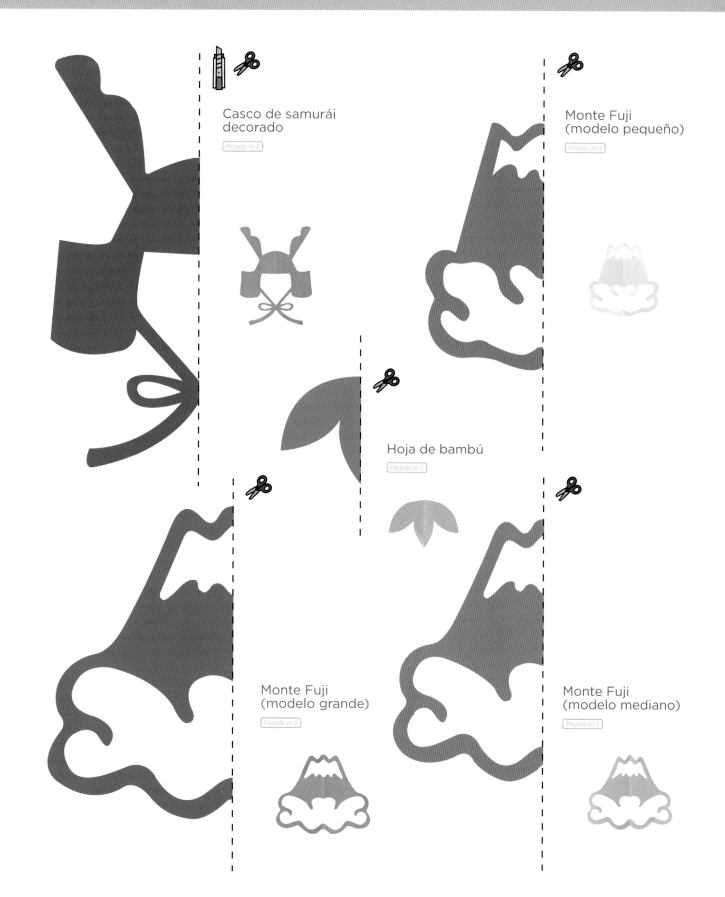

Casco de samurái decorado
Plegado en 2

Monte Fuji (modelo pequeño)
Plegado en 2

Hoja de bambú
Plegado en 2

Monte Fuji (modelo grande)
Plegado en 2

Monte Fuji (modelo mediano)
Plegado en 2

Fiestas señaladas

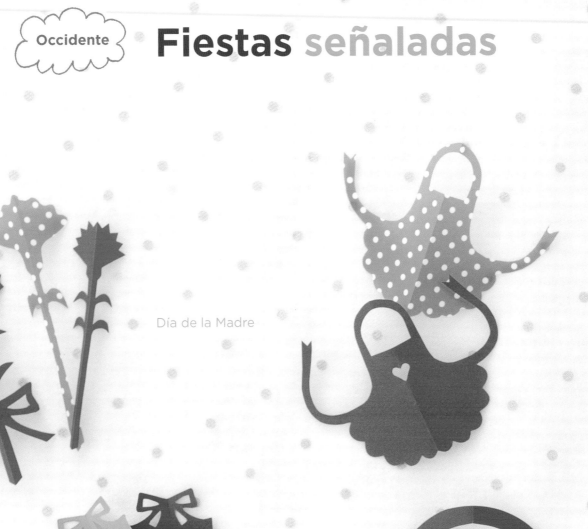

Día de la Madre

Navidad

Estos alegres kirigamis te sumergirán en la atmósfera festiva
ideal para celebrar todas las fechas especiales del año.

Modelos: págs. 56-59
Autora: Kyoko

Halloween

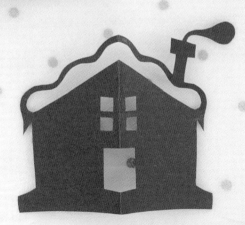

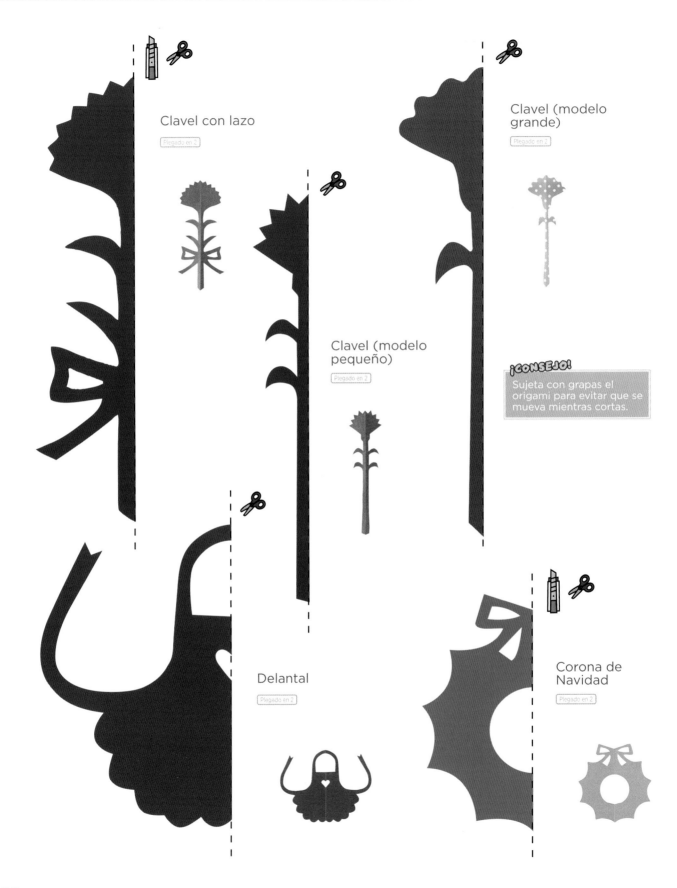

Clavel con lazo

Plegado en 2

Clavel (modelo grande)

Plegado en 2

Clavel (modelo pequeño)

Plegado en 2

¡CONSEJO!

Sujeta con grapas el origami para evitar que se mueva mientras cortas.

Delantal

Plegado en 2

Corona de Navidad

Plegado en 2

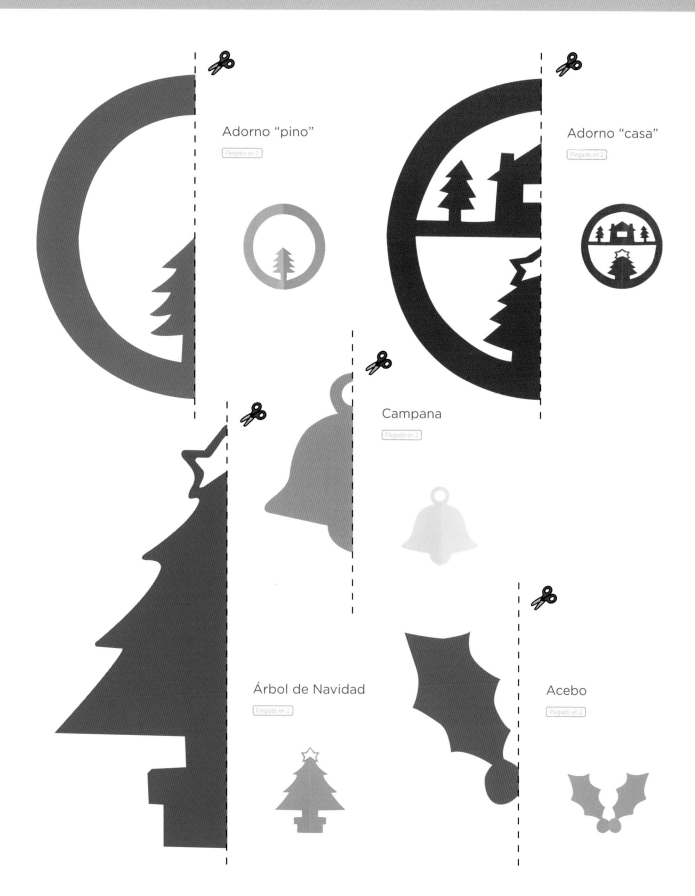

Adorno "pino"

Plegado en 2

Adorno "casa"

Plegado en 2

Campana

Plegado en 2

Árbol de Navidad

Plegado en 2

Acebo

Plegado en 2

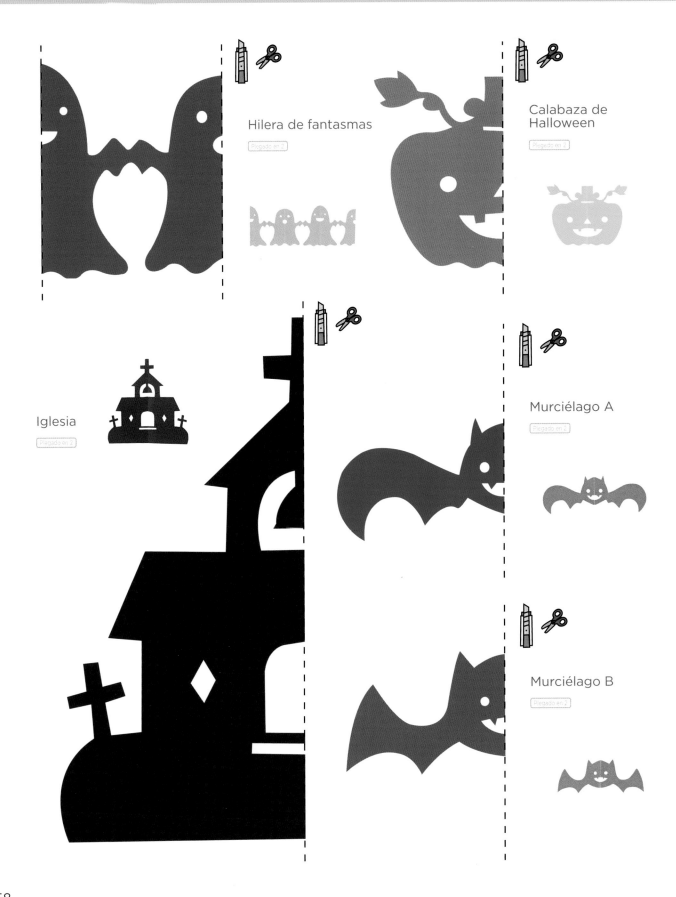

Hilera de fantasmas

Plegado en 2

Calabaza de Halloween

Plegado en 2

Iglesia

Plegado en 2

Murciélago A

Plegado en 2

Murciélago B

Plegado en 2

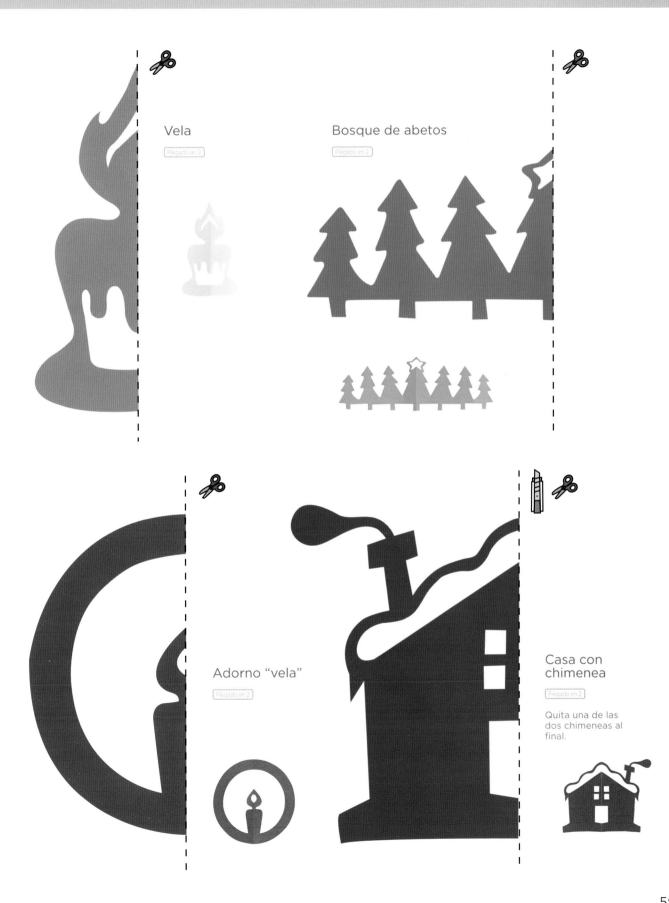

Vela

Plegado en 2

Bosque de abetos

Plegado en 2

Adorno "vela"

Plegado en 2

Casa con chimenea

Plegado en 2

Quita una de las dos chimeneas al final.

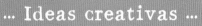

... Ideas creativas ...

Idea de kirigami núm. 3

Decoración del hogar 2

Autora: Kyoko

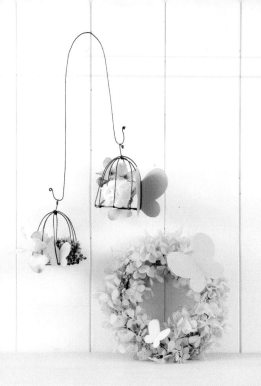

Corona de Mariposas

Pega mariposas de distintos colores en una corona o colócalas dentro de una jaula de alambre.

Modelo: pág. 13

Guirnalda de camisetas o de lazos

Crea diferentes motivos y cuélgalos de un hilo con pinzas para tender la ropa.

Modelos: págs. 12-13

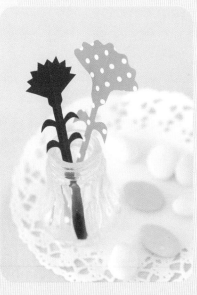

Claveles recién cogidos

Elabora varios claveles y ponlos dentro de un vaso. Si utilizas papel grueso se aguantarán mejor en vertical. ¡Un detalle precioso para el Día de la Madre!

Modelo: pág. 56

Técnicas avanzadas
y otras aplicaciones

Crea con tus propias manos multitud de accesorios
y adornos para tu casa o para regalar.
El kirigami entrará a formar parte de tu vida cotidiana.

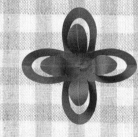

Decoraciones murales

Decora tus paredes con estos kirigamis en 3D.
Si quieres dar más volumen a tus creaciones, dobla las alas de las mariposas y curva los pétalos de las flores.

Modelos: págs. 63, 74
Autora: Chihiro Takeuchi

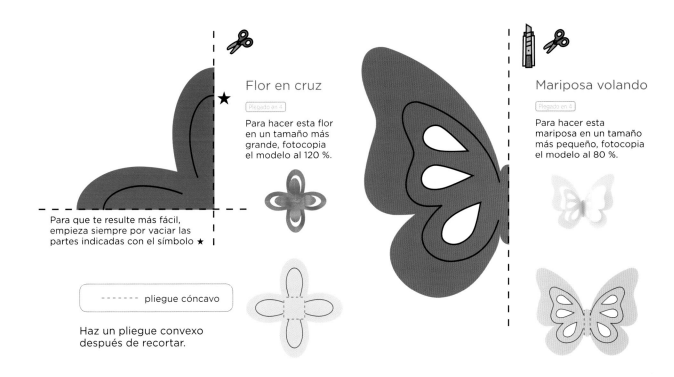

Flor en cruz

Plegado en 4

Para hacer esta flor en un tamaño más grande, fotocopia el modelo al 120 %.

Para que te resulte más fácil, empieza siempre por vaciar las partes indicadas con el símbolo ★

- - - - - - - pliegue cóncavo

Haz un pliegue convexo después de recortar.

Mariposa volando

Plegado en 4

Para hacer esta mariposa en un tamaño más pequeño, fotocopia el modelo al 80 %.

Recorta la línea interior del motivo.

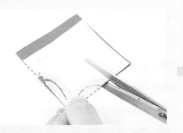

Recorta el contorno del motivo.

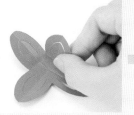

Abre el motivo y a continuación dóblalo ligeramente siguiendo las líneas de puntos.

Punto clave

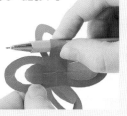

Para dar sensación de movimiento, enrolla los pétalos alrededor de un lápiz.

¡Ya tienes hecha la flor! Pégala en la pared con cinta adhesiva.

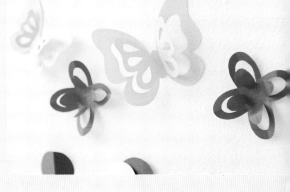

Móviles en 3D

Un simple hilo de nailon puede convertir tus creaciones en bonitos móviles de papel de colores que se balancearán en el aire.

Modelos: págs. 71-72
Autora: Chihiro Takeuchi

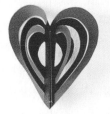
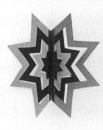
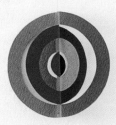

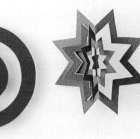
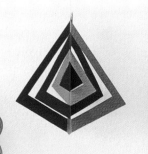
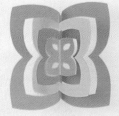

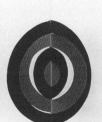

Técnica "corta y pliega"

Con esta técnica podrás crear espectaculares motivos geométricos.
Son muy fáciles de hacer, pero tus amistades quedarán impresionadas.

Modelos: págs. 72-74
Autora: Chihiro Takeuchi

Los motivos que aparecen en las fotos de esta página están realizados con papel coloreado por ambas caras.

Guirnaldas acoplables

Modelos: pág. 75
Autora: Chihiro Takeuchi

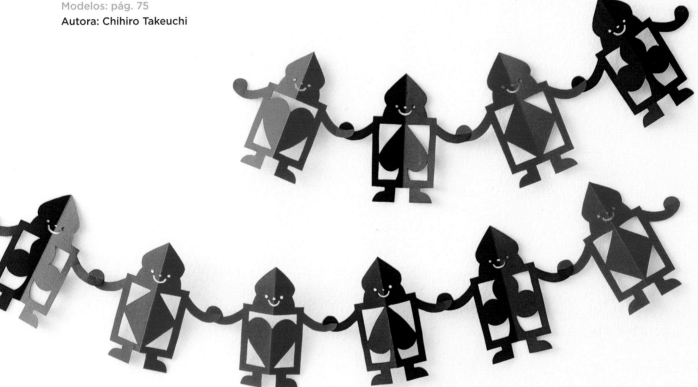

Hombrecillos cogidos de la mano

**Corazón, pica, diamante y trébol...
Une a estos simpáticos hombrecillos
con forma de naipe para crear una
larga guirnalda.**

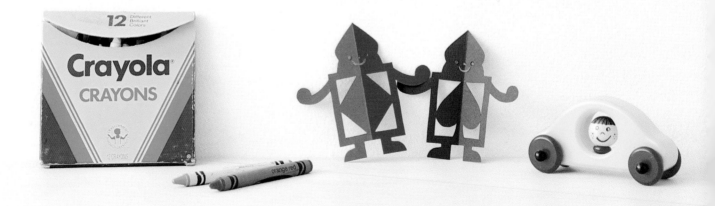

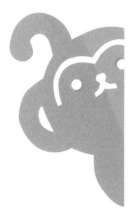

¡Menudos elementos!

Estos monos traviesos que se agarran unos a otros formarán un colgante muy divertido.

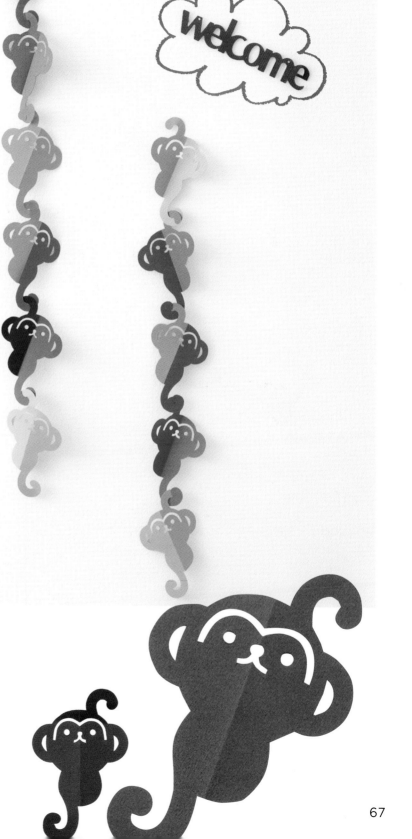

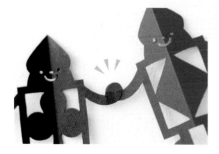

Haz una incisión grande para que las figuras queden bien sujetas.

Móviles infantiles

Modelos: págs. 76-78
Autora: Kyoko

Mi pequeño tesoro

Estos móviles se balancean suavemente sobre una cuna. Son ideales para decorar la habitación del bebé.

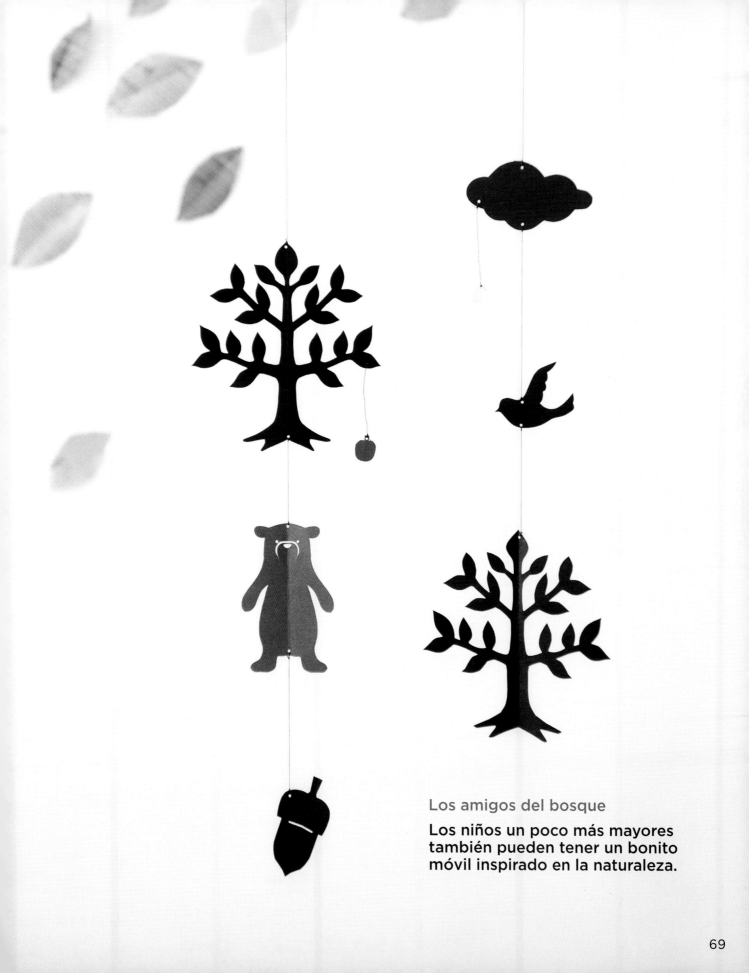

Los amigos del bosque

Los niños un poco más mayores también pueden tener un bonito móvil inspirado en la naturaleza.

Flores con volumen

Enrolla una cenefa hecha con papel
fino y obtendrás una magnífica flor.
¡Como por arte de magia!

Modelos: pág. 79
Autora: Chihiro Takeuchi

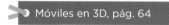 Móviles en 3D, pág. 64

Recorta el papel siguiendo el modelo, después ve haciendo pliegues cóncavos y convexos alternativamente. Marca más o menos el pliegue en función del volumen que desees.

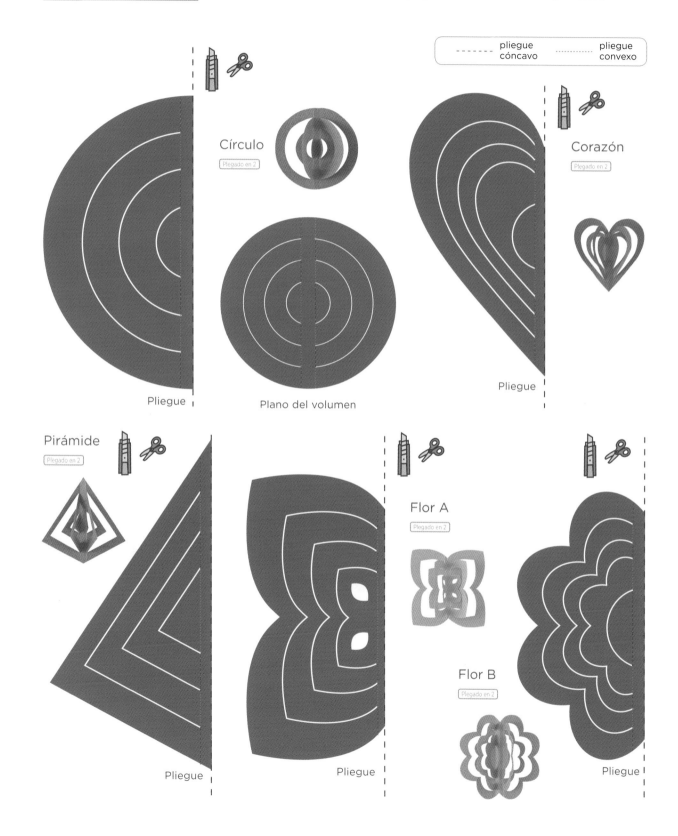

pliegue cóncavo — — — — —

pliegue convexo · · · · · · · · ·

Círculo
Plegado en 2

Corazón
Plegado en 2

Pliegue

Plano del volumen

Pliegue

Pirámide
Plegado en 2

Flor A
Plegado en 2

Flor B
Plegado en 2

Pliegue

Pliegue

Pliegue

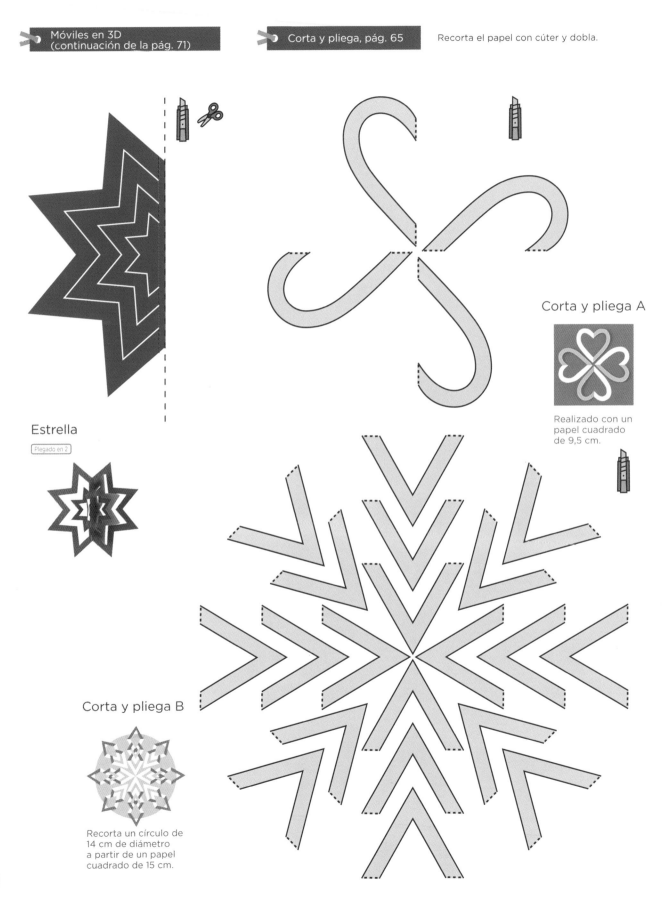

Móviles en 3D
(continuación de la pág. 71)

Corta y pliega, pág. 65

Recorta el papel con cúter y dobla.

Corta y pliega A

Realizado con un papel cuadrado de 9,5 cm.

Estrella

Plegado en 2

Corta y pliega B

Recorta un círculo de 14 cm de diámetro a partir de un papel cuadrado de 15 cm.

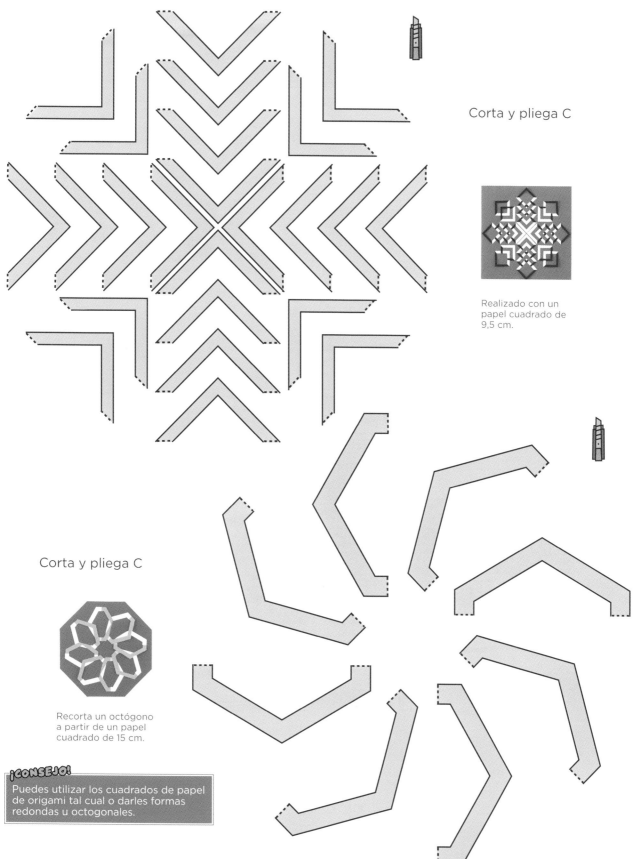

Corta y pliega C

Realizado con un
papel cuadrado de
9,5 cm.

Corta y pliega C

Recorta un octógono
a partir de un papel
cuadrado de 15 cm.

¡CONSEJO!
Puedes utilizar los cuadrados de papel
de origami tal cual o darles formas
redondas u octogonales.

Técnicas avanzadas y otras aplicaciones

Corta y pliega (continuación de la pág. 73)

Decoraciones murales (continuación de la pág. 63)

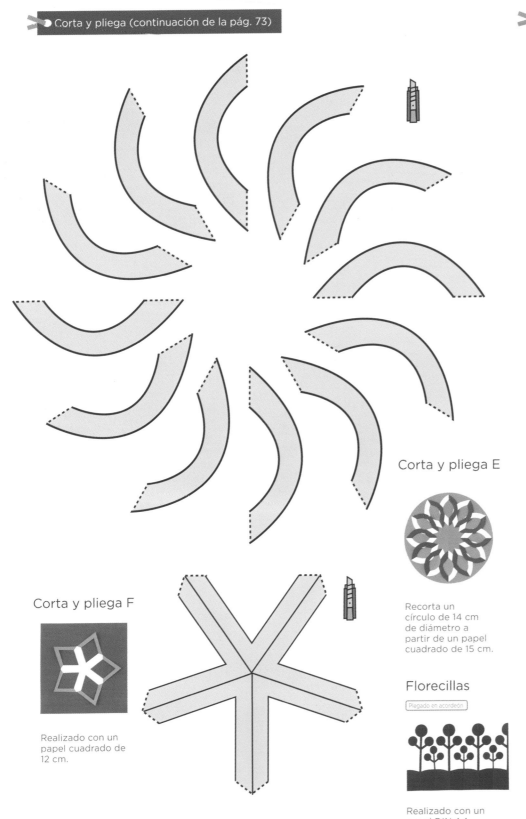

Corta y pliega E

Recorta un círculo de 14 cm de diámetro a partir de un papel cuadrado de 15 cm.

Florecillas

Plegado en acordeón

Realizado con un papel DIN A4.

Corta y pliega F

Realizado con un papel cuadrado de 12 cm.

Haz una incisión en las manos de los hombrecillos para enganchar los motivos unos con otros.
Usa pegamento o cinta adhesiva en la parte posterior de las junturas para reforzarlas.

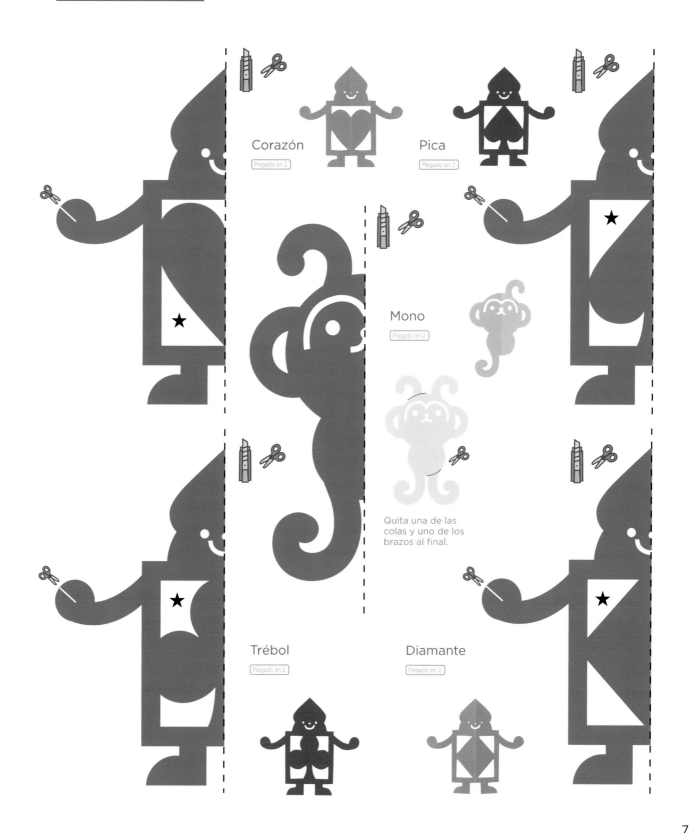

Corazón
Plegado en 2

Pica
Plegado en 2

Mono
Plegado en 2

Quita una de las
colas y uno de los
brazos al final.

Trébol
Plegado en 2

Diamante
Plegado en 2

Móviles infantiles (Mi pequeño tesoro) pág. 68

Crea cada motivo desde cero. Usa una aguja para hacer agujeritos cerca de los bordes inferior y superior, después ata los elementos a un hilo.

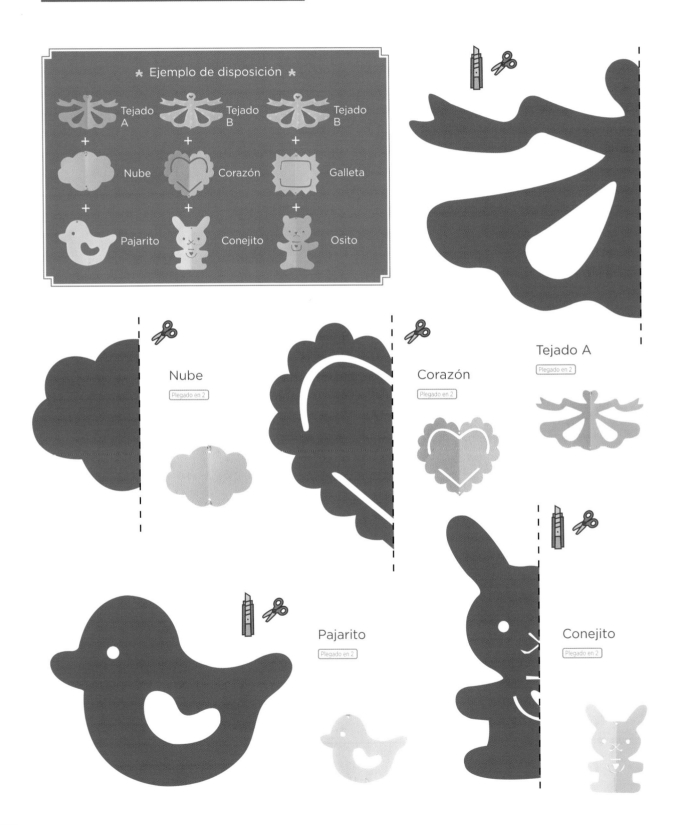

★ Ejemplo de disposición ★

Tejado A + Nube + Pajarito

Tejado B + Corazón + Conejito

Tejado B + Galleta + Osito

Nube
Plegado en 2

Corazón
Plegado en 2

Tejado A
Plegado en 2

Pajarito
Plegado en 2

Conejito
Plegado en 2

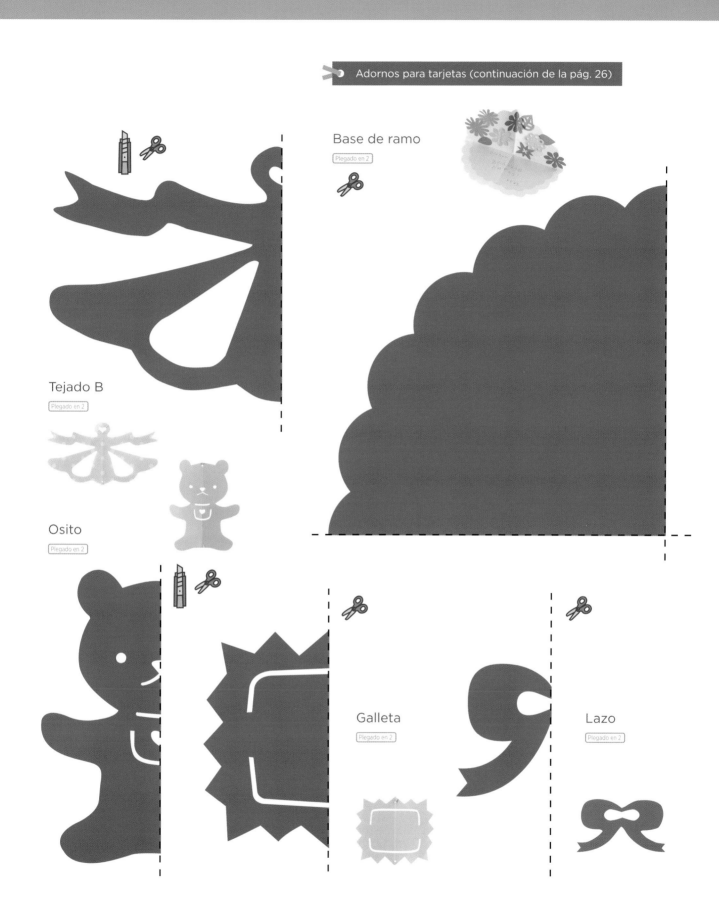

Base de ramo
Plegado en 2

Tejado B
Plegado en 2

Osito
Plegado en 2

Galleta
Plegado en 2

Lazo
Plegado en 2

Móviles infantiles (Los amigos del bosque), pág. 69

Crea cada motivo desde cero. Usa una aguja para hacer agujeritos cerca de los bordes inferior y superior, después ata los elementos a un hilo. Los puntos blancos te indican el lugar donde conviene perforar.

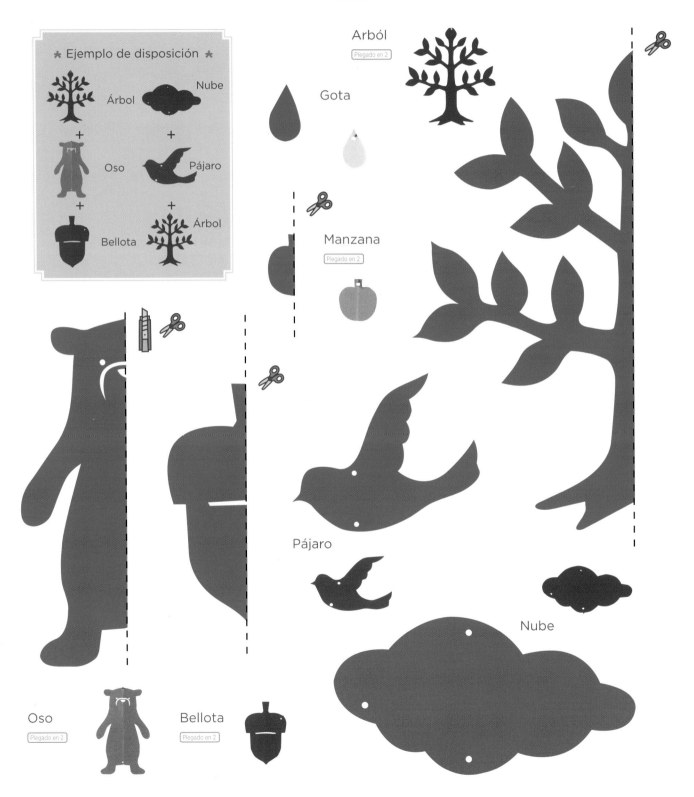

★ Ejemplo de disposición ★

Árbol · Nube
+ · +
Oso · Pájaro
+ · +
Bellota · Árbol

Arból
Plegado en 2

Gota

Manzana
Plegado en 2

Pájaro

Nube

Oso
Plegado en 2

Bellota
Plegado en 2

Para aumentar el número de pliegues, utiliza una hoja DIN A4 o una tira más larga. Es conveniente usar un papel fino.

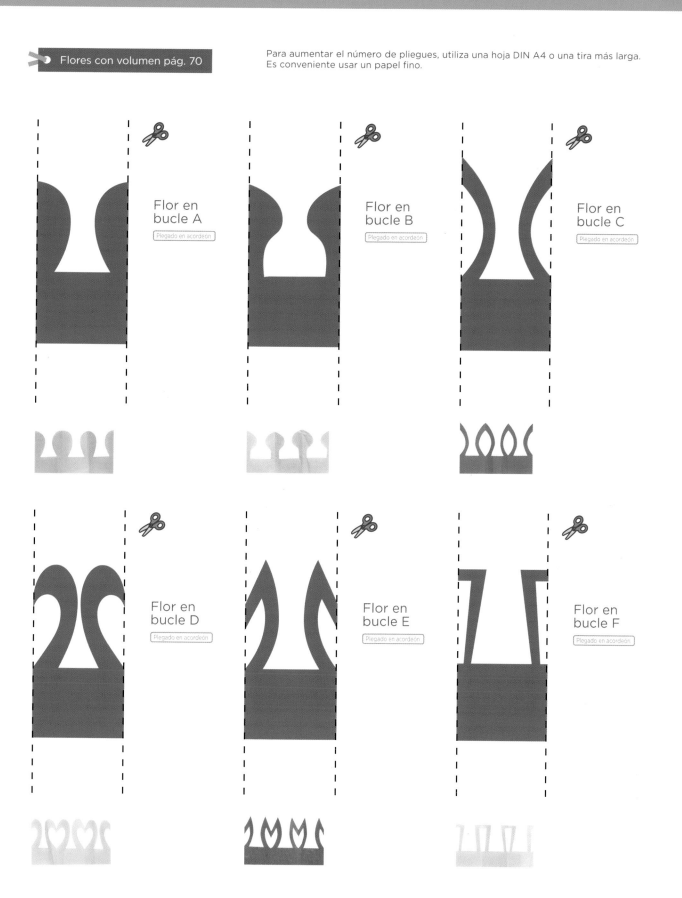

Flor en
bucle A
Plegado en acordeón

Flor en
bucle B
Plegado en acordeón

Flor en
bucle C
Plegado en acordeón

Flor en
bucle D
Plegado en acordeón

Flor en
bucle E
Plegado en acordeón

Flor en
bucle F
Plegado en acordeón

Biografías

Chihiro Takeuchi, ilustradora

Diplomada en la Facultad de Bellas Artes de Tama, Departamento de Grafismo. Tras trabajar en una agencia de prensa, comenzó a organizar diversos talleres de arte para niños en Osaka y Kioto. Actualmente dirige publicaciones de pasatiempos creativos y propone talleres en escuelas. Es autora de varios libros sobre kirigami publicados por la editorial Shôgakukan.

Directora del taller de arte infantil Oekaki Hiroba.

Directora de Kids Art Project (asociación sin ánimo de lucro).

Web del libro *Pocopoco*:
http://web-ehon.jp (en japonés)

Taller de arte infantil Oekaki Hiroba:
http://oekaki-hiroba.com/ (en japonés)

Kyoko, creadora de kirigamis, móviles y objetos de fieltro

Inspirada por la profesión de su abuelo, Kyoko estudió grabado a buril e ilustración. Actualmente es creadora de kirigamis, móviles y elementos de fieltro, lana, alambre y tela, con los que ha ganado varios concursos. Organiza también el taller Kabuto-kun no niwa y es la autora de varios libros.

Kabuto-kun no niwa, *blog* de *handmade*, kirigami y móviles (en japonés):

http://kabutokunnoniwa.blog118.fc2.com/

Título original: *Kantan Atarashii Hajimete no Kirigami* (NV70158)
Publicado originalmente en 2012 por Nihon Vogue-SHA

Diseño: TenTen Graphics
Fotografía: Noriaki Moriya
Modelos: Chihiro Takeuchi
Redacción: Sawako Suzuki, Eriko Unami

Traducción: Rubén Martín Giráldez
Diseño de la cubierta: Toni Cabré/Editorial Gustavo Gili

Edición española publicada por acuerdo con Nihon Vogue Co., Ltd., Tokio, representada por Tuttle-Mori Agency, Inc. Tokio.

Printed in Spain
ISBN: 978-84-252-2945-9
Depósito legal: B. 19.059-2016
Impresión: Impuls 45, Granollers (Barcelona)

Editorial Gustavo Gili, SL
Via Laietana 47, 2°, 08003 Barcelona, España. Tel. (+34) 933228161
Valle de Bravo 21, 53050 Naucalpan, México. Tel. (+52) 5555606011